FOOD DICTIONARY

U0000475

日

本

茶

The Basic of

JAPANESE
TEA

茶葉的香氣，來自產地土壤的味道

084　日本銘茶探訪

茶的基本

116　從茶菁直到茶葉

126　歡迎來到日本茶美味料理店

茶從何而來？

154　日本茶的起源

品嘗美味好茶！

158　以日本茶休息片刻

CONTENTS

FOOD DICTIONARY | JAPANESE TEA

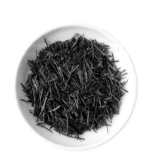

閱讀本書之前……

「進階」講座

認識日本茶，首先必須拓展對茶的辨識能力，
將自己的品茶能力提升至進階階段。
從茶葉種類到沖泡方式，
甚至是茶器的選擇、與和菓子的搭配等，
讓我們一起來探索日本茶深奧的世界吧！

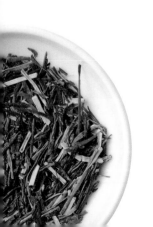

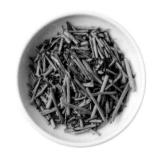

「跳脱」入門階段

日本茶

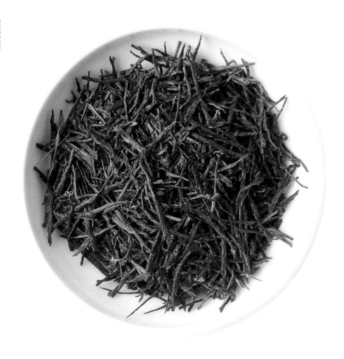

一覽
日本茶的種類

冠茶

與玉露一樣採遮蔽日照的方式栽種，有著玉露的溫順口感，以及煎茶的淡雅味蕾。以三重縣的伊勢茶最為知名。

玉露

採避免直接日照的特殊栽種方式，造就出茶葉的溫順口感與馥郁甘甜。福岡縣筑後地區的星野村、京都、靜岡等為主要產區。

粉茶

以壽司店的日本茶為一般人所知的粉茶，使用的是煎茶製造過程中剩餘的茶葉或茶莖製成。最大的優點是可快速沖泡。

煎茶

一般人最熟知的日本茶，占日本茶總產量約8成，常見於日常生活。尤其以新茶深受歡迎。

深蒸煎茶

如同名稱，製茶過程中「蒸菁」時間較長的一種煎茶。長時間的蒸菁降低了茶葉的苦味，味道溫潤而醇厚。

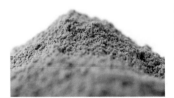

抹茶

傳統日本茶，以茶筅刷茶後飲用。強烈的苦味中帶有溫潤柔和的甘甜，適合搭配和菓子品嚐。栽種方式大致與玉露相同。

日本茶最廣為人知的種類，應該就屬「玉露」、「煎茶」、「焙茶」、「玄米茶」、「抹茶」等了。事實上除了這些以外，還有很多一般人不知道名稱的日本茶，在生活中也經常被飲用，包括製法介於玉露與煎茶之間的「冠茶」，或是以茶葉加工過程中剩餘的茶芽或茶莖製作而成的「芽茶」、「莖茶」等。要想找到自己真正喜歡的日本茶，不妨透過品嘗、認識茶葉名稱，從中評比挑選。

玄米茶

以番茶與烘炒過的糙米1比1混合製成，獨特的香氣令人著迷。近來也有使用深蒸煎茶或焙茶、抹茶等製成的玄米茶。

芽茶

含較多尚未成葉的細小茶芽，營養豐富，味道強烈濃厚。可回沖數次，直到茶葉完全展開。

番茶

一般使用第二或第三次採收的茶葉，或以較硬的成葉製成。澀味略強，適合搭配高脂飲食。

莖茶

只取茶莖部分製成，又稱為「棒茶」，味道清爽。以高級煎茶或玉露茶梗製成的莖茶又稱為「雁音」，十分珍貴。

釜炒茶

採取與烏龍茶相同的中國傳統製法，將新鮮茶葉以鍋子細火焙炒、揉捻乾燥製成，味道清新淡雅。

焙茶

將煎茶或莖茶、番茶等經過高溫焙炒、乾燥製成，香氣絕佳。所含單寧成分較少，對腸胃負擔較低。

日本茶的
美味季節

在傳統的茶葉產地，立春之後的第88天左右，也就是5月上旬，便是新茶的季節。新茶又稱為一番茶，指當年度第一次採收的茶葉。一番茶的季節約在4～5月左右，依產地而異。一番茶採收後經過約50天，就是二番茶採收的時期。接著依序為三番茶，以及秋冬番茶的季節。

12月	11月	10月	9月	8月	7月	6月	5月	4月	3月	2月	1月
		✿ 秋冬番茶		✿ 三番茶		✿ 二番茶	✿ 一番茶				

瞭解
茶懷石

茶懷石指的是茶會上的待客料理。懷石一詞,源自僧侶將暖石抱於懷中以抑制饑餓的行為,後來於是將可簡單暖胃的飲食稱為「懷石」。基本懷石為一湯三菜,另外也有一湯五菜的形式。

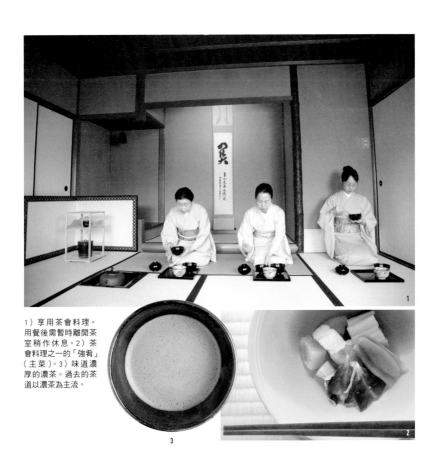

1)享用茶會料理。用餐後需暫時離開茶室稍作休息。2)茶會料理之一的「強肴」(主菜)。3)味道濃厚的濃茶。過去的茶道以濃茶為主流。

學會茶器的
區分使用

茶道具各式各樣，絕不可或缺的是湯吞與急須，兩者的材質與外形都深深左右著茶的味道。以湯吞來說，陶製品給人溫暖、柔和的感覺，瓷器則有著脫俗高雅的印象。選擇之前先瞭解自己的喜好，以及不同茶器的特色，就能掌握茶的味道。

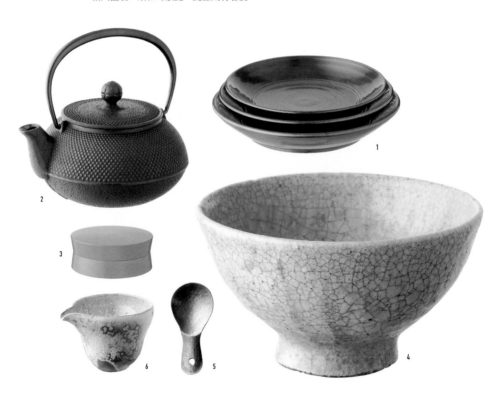

1）作為甜點器皿也很適合的優雅茶托。2）導熱快、極具保溫效果的鐵器急須。
3）攜帶式的時尚風格小型茶筒。 4）深底寬口設計的汲出。 5）黃銅製的茶匙，出自食器家的作品。6）不使用轆轤而直接以手捏形、富含韻味的高雅片口杯。

體驗日本茶與和菓子的絕佳組合

　　和菓子的歷史可以說與茶道並駕齊驅，自古至今，和菓子都是日本茶的最佳組合。過去被稱為四大銘菓的長岡「越乃雪」、金澤市森八的「長生殿」、松江風流堂的「山川」，以及福岡松屋菓子舖的「雞卵素麵」，如今已減少為三項，稱為「日本三大銘菓」。

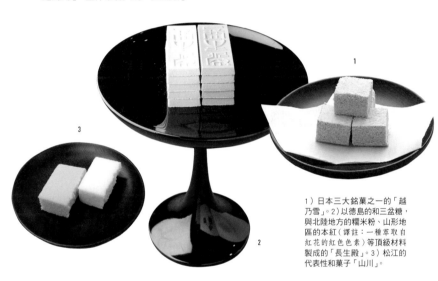

1）日本三大銘菓之一的「越乃雪」。2）以德島的和三盆糖，與北陸地方的糯米粉、山形地區的本紅（譯註：一種萃取自紅花的紅色色素）等頂級材料製成的「長生殿」。3）松江的代表性和菓子「山川」。

❀ 日本三大銘菓產地 ❀

金澤（石川縣）	加賀藩前田氏的居城——金澤城所在地，為茶道與和菓子盛行地，又以老舖「森八」最為知名。
京都（京都府）	被稱為京菓子的和菓子，隨著茶道的興盛共同發展，各種外形優美、口味高雅的銘菓逐相抗庭。
松江（島根縣）	與金澤、京都並列，擁有許多和菓子店舖，以及深植於當地生活的各式銘菓。

「下北茶苑大山」是創立
於一九七〇年的日本茶專
賣店，店裡除了自家烘焙
的焙茶以外，也提供三十
多種各式日本茶，有時甚
至多達五十～七十種左
右。如今由第二代接班人
大山泰成及大山拓朗兄弟
倆負責掌管。弟弟大山拓
朗於二〇〇三年取得日本
全國茶審查技術競技大會
十段茶師
資格，哥
哥大山泰
成也於二
〇〇
七年
取得同資

格的認證。經常在媒體上
露臉的大山拓朗表示：
「近來，『十段茶師』所代
表的意義或許已經不再像

日本茶的
沖泡祕訣

一流茶師親授

弟・大山拓朗

日本茶鑑定師。自幼立志
繼承家業，坦言茶是當年
自己「逃避念書的手段」。
離開一般企業的工作之
後，為了瞭解日本茶的生
產第一線，前往川根與狹
山的茶田進修學習。如今
主要掌管店內一樓販賣部
門業務。

從小就決心繼承父業的弟弟；
一心只想從事與家業毫無關聯的工作的哥哥。
即使兩人曾各自走上不同的發展，
日本茶自始至終從未於生活中缺席過。

攝影＝norico、樋口勇一郎
參考資料＝《綠茶辭典》、《美味日本茶辭典》

過去了。如今我們的任務，是為客人提供美味的品茶享受。」那麼，所謂「好喝的茶」指的究竟是什麼呢？

「這個答案視情況有很大的差異，包括喝茶的時間、與誰一起喝茶，甚至是喝茶的時機等。我們通常會透過與客人的對話，從中推敲最適合對方當下飲用的茶。這或許就是這份工作的樂趣所在吧！」

換言之，想品味真正「好喝的茶」，最重要的可以說就是與店家之間的溝通了。

隨著時代變遷，如今一家人圍著餐桌一起用餐的機會已大幅減少。也正因為是這樣的時代背景，兄弟倆更期盼將日本茶的魅力傳達給更多人瞭解。

兄・大山泰成

第47屆日本全國茶審技術競技大會個人優勝。農林水產大臣賞。自認在日本茶的領域中「能力不如弟弟」，因此有段時期立志成為老師。大學畢業後在新潟與三重的老茶舖，以學徒的身分重新學習關於日本茶的一切。

DATA
下北茶苑大山
しもきた茶苑大山

東京都世田谷區北澤2-30-2
TEL／03-3466-5588
營業時間／10:00～20:00、
喫茶室14:00～18:00 L.O.
定休／元旦；茶室不定期

泡茶最重要的是
配合茶葉的特性

瞭解茶葉特性
累積沖泡經驗

　　根據大山拓朗的說法，茶要泡得好喝，祕訣在於「沖泡出茶葉的特性」。

　　「一般而言，滾水沖泡出來的茶，苦澀味較重。隨著溫度愈低，茶的鮮味會愈趨明顯。玉露或頂級煎茶要以微溫的熱水來慢慢引出茶的鮮味，一般煎茶與番茶則用稍微溫熱的水來沖泡。至於焙茶與玄米茶這類『品嘗茶香的茶』，最好是以滾水來沖出香氣，而且萃取時間要短，避免苦澀味太重。」

　　雖說訣竅是如此，最重要的還是實踐。大家平時泡茶時，不妨試著依照茶點的口味與特性，挑選適合搭配的茶葉。

③

以手感受杯子是否已達適溫

在事先以滾水溫好的湯吞中
注入滾水,當手感覺到杯子
傳來的熱度時,便是泡茶的
適當溫度。

②

取適量茶葉

急須沖泡1次的茶葉分量大
約是1大匙(約6g)。盡量
使用測量道具,每次取相同
分量,避免以目測取量。

①

溫杯

泡茶的第一步,首先是在茶
器裡注入熱水,也就是事先
在急須與湯吞中倒入滾水,
作為溫杯之用。茶器溫熱後
便將熱水倒掉。

⑥
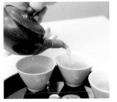

少量分次地倒茶

倒茶時要注意「分量平均、
濃度一致」。以「少量分次」
的方式可便於調整。觀察「茶
湯狀態」,對下回沖泡時的
調整也很重要。

⑤

添加熱水,等待萃取

當茶葉吸附熱水、變成亮黃
綠色時,便是「沖泡的時機
點」。接著以一連串的動作,
將剩餘熱水倒入急須,蓋上
蓋子,把茶湯分別倒入湯吞。

④
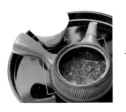

浸泡茶葉

將適量茶葉放入急須中鋪
平,注入差不多蓋過茶葉的
熱水,觀察茶葉浸泡在熱水
中的狀態(茶壺尚未上蓋)。

N G

**倒茶時
切勿將茶壺一口氣直立**

倒完茶,可掀開茶壺觀察裡頭的茶
葉狀態,茶葉渣若如照片般呈高度
傾斜,就可以知道「下回倒茶時必
須再更謹慎」。倒茶姿勢得宜,倒
完茶後茶葉渣自然會呈平鋪的狀態。

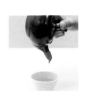

玉 露

GYOKURO

愈上等的茶葉，
茶色愈接近透明。
八女玉露的茶色
則偏深。

如毫針般的細長茶葉

比起煎茶，深綠色的
玉露茶葉顯得較大。
一根一根揉捻成細長
狀，如毫針般筆直。
這種製法源自明治時
代京都茶商辻利右衛
門的發想。在此之前，
玉露茶葉都是揉捻成
露珠般的圓形烘焙而
成。

ADVICE

「玉露好喝的沖泡
祕訣，在於細心等
待。覺得100g裝分
量太多的顧客，我
們也提供10g裝的
選擇。玉露特有的
馥郁甘甜，各位務
必要品嘗看看。」

【 DATA 】

茶葉分量 _ **8~10**g

熱水溫度 _ **40~50**℃

熱水分量 _ **60~90**㎖

萃取時間 _ **120~180**秒

茶色 _ 一般來說偏淡

特殊栽種法孕育出的溫潤風味

玉露產地從京都府宇治開始，一直擴及福岡八女，以及靜岡南部一帶。黏稠的口感與玉露特有的醇厚甘甜，全仰賴特殊的栽種方法。玉露在採收前約20天，會以稻草或草蓆完全覆蓋茶田，遮蔽日光的直接照射。藉由這種方法減少澀味來源──兒茶素，並增加甘寧酸等鮮味成分，造就出玉露的獨特味道，以及被稱為「覆香」的香氣。

喝下一口，彷彿字面意思般「露珠」自喉間滾落，是值得一滴一滴細細品嘗的好茶。

1
將茶葉放入事先溫好的急須（壺）。湯吞最好也先以熱水溫杯。

2
將冷卻至大約接近人體體溫（40～50℃）的溫水注入急須，蓋上蓋子燜蒸。

3
經過約2～3分鐘的充分燜蒸，待茶葉舒展開後，表示茶葉的鮮味已釋出。

4
將茶湯少量分次來回倒入湯吞。重點在於確實全倒出所有茶湯，直到最後一滴。

玉露的歷史

天保6年（1835）、日本橋的製茶舖「山本山」第六代接班人山本嘉兵衛，在京都宇治市製作抹茶時，想出將未經蒸菁的茶葉揉捻成圓形再烘炒，成為玉露的起源。在當時屬於頂級茶葉，一般人難得品嘗。「玉露」一詞的由來眾說紛紜，其中有一浪漫說法來自「甘露」一詞，亦即自天降而下的甘泉。

保存方法

避免高溫、潮濕及日光直射，以確保完全保存玉露細緻優雅的味道。玉露具有保值價值，因此有人會想「放著」作為收藏，但原則上一旦開封就要盡早喝完。開封後必須以可完全阻隔空氣的密封茶罐保存，避免直接以原包裝保存。最好在2週～1個月內喝完。

煎茶

SENCHA

茶色淡綠中帶些許黃。但根據茶葉種類與萃取時間不同，茶色會產生很大的差異。

帶有光澤的深綠茶葉

茶葉帶有光澤，呈鮮明的深綠色，形狀筆直。仔細看會發現茶葉呈捲扭狀，表示經過仔細的「揉捻」過程，是美味煎茶的象徵。新茶的茶葉顏色更為鮮明，是一大特徵。

ADVICE

「煎茶的魅力在於鮮味與苦澀的絕妙協調。相同價位的煎茶又分為單一產地的茶葉，以及不同產地調配而成的組合，選擇多樣，各位可從中找出自己喜愛的味道。」

[DATA]

茶葉分量 _ **6～8**g

熱水溫度 _ **60～75**℃

熱水分量 _ **120～170**㎖

萃取時間 _ **30～60**秒

茶色 _ 淡雅的黃綠色

口感協調、順口不膩的好味道

煎茶占了日本茶總產量約莫8成，香氣清爽，澀味恰當，苦中帶有些許甘甜，是一般人普遍飲用的茶種。

「茶」自古以來就深受世界各地的人們愛戴，但關於茶的製法卻非常稀少。煎茶可以說是日本人以精密技術與追根究柢的精神催生出來的一種茶。

流傳自江戶中期的「煎茶道」，指的是邊品味煎茶邊聊天或是欣賞字畫。大概就類似英國所謂的下午茶文化吧？煎茶清爽的味道，也十分受到外國人喜愛。

[美 味 沖 泡 方 式]

1 將茶葉放入已事先溫好的急須，湯吞最好也事先經過溫杯。

2 將冷卻至適溫的熱水注入急須，蓋上蓋子，依喜好燜蒸約20～120秒。

3 觀察急須中的茶葉狀態。當茶葉完全變成鮮綠色並舒展開來，代表萃取完成。

4 將茶湯少量分次倒入湯吞，直到最後一滴。各杯的濃度、分量盡量一致。

[HISTORY OF SENCHA]

煎茶的歷史

煎茶原本作為藥用，如同字面意思，是以火煎煮的飲品。後來宇治的茶農永谷宗圓在經過錯誤嘗試之後，研發出將露天栽種的茶葉新芽經過蒸青、揉捻、乾燥製的製茶方法。這種製茶法沖泡出來的茶湯色調優美，因此又稱為「青製煎茶法」。據說山本嘉兵衛品嘗過煎茶後深受其美味感動，進而開始販售，並命名為「天下第一」茶葉。從此，煎茶瞬間在江戶市町間流傳開來。

[HOW TO KEEP]

保存方法

日常生活經常飲用的煎茶，在保存方面也有需要留意的地方。每一次泡茶打開包裝，都會使得茶葉因為接觸空氣而氧化、影響到味道的美味。為了避免氧化，建議將茶葉以少量分次的方式移放至密封茶罐中，並盡早喝完。沒有放入茶罐的部分也要確實密封，並放入乾燥劑一同保存。

抹茶

MACCHA

表面覆蓋一層極
為細緻的泡沫，
茶色為色調稍顯
暗沉的淡綠色。

色調愈鮮明品質愈好

「抹茶色」為日本傳統色之一，由此可知抹茶不僅味道，就連色調也一直深受日本人愛戴。一般來說，抹茶顏色的濃淡代表著茶的鮮味，綠色愈鮮明，茶的品質也愈高級、愈新鮮。

ADVICE

「抹茶在喝之前必須先刷出泡沫，這種獨特的方法是為了降低苦澀，凸顯茶葉的甘甜。刷茶的要點在於握住茶筅，不過度用力地一口氣刷出泡沫。」

【 DATA 】

茶葉分量 _ **1.5~2g**

熱水溫度 _ **80~90℃**

熱水分量 _ **70~80㎖**

萃取時間 _ —

茶色 _ **鮮綠色**

［薄茶］相對容易刷出泡沫

抹茶茶葉的栽種方式大致與玉露相同，將茶田覆蓋以遮蔽直接日照。採收的茶葉蒸菁後，不經過揉捻而直接乾燥，成為「碾茶」。接著去除葉脈等部分，再以茶臼磨成粉末，便完成了抹茶。沖泡方式將抹茶放入茶碗，以茶筅刷出泡沫後飲用。

抹茶由於是以整片茶葉製成，濃縮了完整茶葉鮮味與其他成分，強烈的苦味中品嘗得到溫潤柔和的甘甜。對於作為茶道象徵的抹茶，許多人因為不瞭解沖泡方法而敬而遠之。事實上以「薄茶」來說，刷茶方法並不會太難，一般人也能輕鬆學會，享受抹茶的樂趣。

[美味沖泡方式]

① 溫杯時連同茶筅一起溫熱，避免刷茶時木筅因高溫而斷裂。

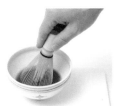

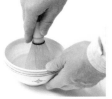

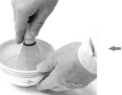

② 以茶篩將抹茶過篩至茶碗，此為大山流的作法，有助於刷出奶泡般的抹茶。

③ 注入滾水，以茶筅充分攪拌，避免茶粉結塊。熱水溫度愈高，愈能刷出細緻泡沫。

④ 以手腕的力氣攪拌混合，待抹茶產生細緻泡沫後，將茶筅以畫圓的方式提起。

[HISTORY OF MACCHA]

抹茶的歷史

鎌倉時代（1191）榮西自宋帝國帶回茶樹種子與抹茶製法，開啟了日本的茶葉栽種與茶道。茶葉原本作為藥用，在榮西的著作《喫茶養生記》之中就記載，他曾為因宿醉而苦的源實朝奉上抹茶解酒。後來，宇治僧人明惠上人以榮西贈予的茶樹種子開闢了茶園，成了銘茶宇治茶的起源。

[HOW TO KEEP]

保存方法

抹茶十分嬌貴，比其他茶葉更害怕高溫、潮濕與日照直射。市面上一般大多以易開罐包裝販售，買回家後在保存上也必須多加留意。首先買回來之後，即使還沒開封也要冷藏保存。每回沖泡前事先將抹茶取出，回溫至室溫狀態。一般家用冰箱容易沾染上其他食物的味道，也容易產生濕氣，因此一旦開封，最好儘早用完。

四

冠茶

KABUSECHA

茶色依產地與茶種不同而異，一般而言大多是清透的淡綠色。

茶葉呈微捲曲狀

仔細觀察會發現，冠茶的茶葉不像煎茶筆直，而是柔軟的捲曲狀，整體來說較粗，茶莖與茶葉比例適中。色調比玉露鮮明，呈深綠色。可以說外觀就介於玉露與煎茶之間。

ADVICE

「無論是像玉露一樣慢慢萃取，還是像煎茶般地迅速沖泡，都能品嘗到不同的醇厚風味，這就是『冠茶』的樂趣所在，各位一定要比較看看。」

【 DATA 】

茶葉分量 _ 6~8g

熱水溫度 _ 50~70℃

熱水分量 _ 120~170㎖

萃取時間 _ 60~120秒

茶色 _ 帶有清透感的綠色

兼具玉露與煎茶美味的茶葉

冠茶與玉露、煎茶一樣，都是採取採收前覆蓋茶田以遮蔽直接日照的栽種法。其中三重縣的伊勢茶以產量日本第一而聞名。

冠茶遮蔽日照的時間，比玉露短約1週左右，因此除了具備玉露溫潤的鮮味之外，還有著煎茶才有的清爽風味。

品質好的冠茶，美味不輸玉露。若想品嘗冠茶濃厚的甘甜，建議以與體溫差不多溫度的熱水慢慢萃取。相對地如果想品嘗茶的苦澀，則最好以高溫滾水來沖泡。

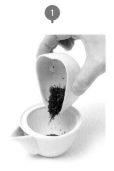 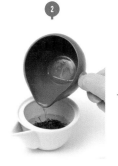 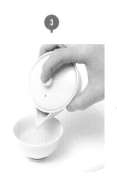

③ 將茶湯平均分倒在湯吞中，直到最後一滴，方便下一回重新沖泡。

② 倒入冷卻至適溫的熱水，蓋上蓋子燜蒸。若想品味濃厚茶味，可用約50℃的熱水慢慢燜泡。

① 將茶葉放入事先溫好的急須。湯吞也要事先注入熱水，確實溫杯。

[HISTORY OF KABUSECHA]

冠茶的歷史

冠茶發源於茶葉產地宇治附近的三重縣。三重縣是繼京都與靜岡之後，全日本排名第3的日本茶產地。一開始是想藉由縮短茶田覆蓋時間來提高產量，好讓更多人認識這種可媲美玉露美味的茶葉。江戶末期曾大量輸出海外。比起玉露，價格相對是一般人可接受的範圍，也是受歡迎的原因之一。

[HOW TO KEEP]

保存方法

保存方式基本上與玉露一樣，開封後必須放置茶罐等密封容器，避免高溫、潮濕的陰暗處。冰箱保存時，最重要的是沖泡前必須事先取出，放至室溫狀態再沖泡。但要注意的是，茶葉會吸附其他食材的味道而影響到茶的鮮味，冰箱保存最好在2週內喝完。

粉 茶

KONACHA

五

由於細碎茶葉沉澱，因此茶色略濁，呈深綠色，為粉茶的特色。

大小外形細碎不均

ADVICE

粉茶是集結製茶過程中淘汰的茶葉製成，整體來說成細碎狀。仔細觀察會發現，其中混合了大小形狀不一的茶葉。茶葉顏色會依主要比例的煎茶種類而改變，一般呈鮮綠色。茶葉破碎得愈嚴重，顏色愈明亮。

「若以魚來比喻，粉茶就像剩餘的『魚骨』。味道濃厚，有著明顯的鮮味。相對地，沖泡一次味道就完全釋放，所以每沖泡一回就要更換一次茶葉，這一點相當重要。」

【 DATA 】

茶葉分量 _ 6~8g

熱水溫度 _ 70~90℃

熱水分量 _ 150~250㎖

萃取時間 _ 10~20秒

茶色 _ 混濁的深綠色

方便沖泡
深受江戶人喜愛的茶葉

常見於許多壽司店的粉茶，是煎茶製茶過程中剩餘茶葉或茶莖集結而成。

粉茶最大的優勢是萃取時間短，不一會兒就能品嘗到濃郁好茶。萃取太久反而會影響到味道，須要多加留意。也因為這項特色，粉茶成了喜歡單純、急性子的「江戶人」所喜愛的茶葉。

粉茶無論價格或沖泡方式都很方便，是最適合日常飲用的茶，就連忙碌的早晨也很適合喝粉茶。倒茶時只要使用竹篩等網孔較細的茶濾，就能過濾掉較大的茶葉。市面上另外有一種「粉末茶」，是以整片茶葉粉碎製成，與粉茶是完全不同的兩種茶。

[美 味 沖 泡 方 式]

3

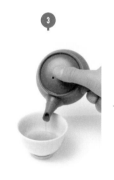

2

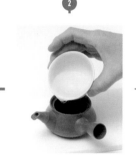

1

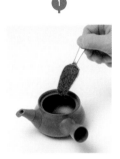

將茶湯平均來回分倒在湯吞中。注意讓每杯茶濃度一致，茶會更好喝。

倒入冷卻至適溫的熱水，蓋上蓋子，迅速燜蒸約10～20秒即可。粉茶的萃取時間比其他茶葉短，要特別留意。

將茶葉放入事先溫好的急須。同時也請將湯吞事先溫杯。這個步驟是為了不影響到熱水的最佳沖泡溫度。

[HOW TO KEEP]

保存方法

粉茶的形狀和沖泡方式雖然與煎茶不同，但保存方式是一樣的，基本上都必須保存在密封容器中，避免高溫、潮濕與陽光直射。也要避免放在容易產生激烈溫差的空調附近。茶罐最好選擇可確實遮光線的材質，不可使用透明容器。粉茶開封後容易飛散，因此可連同茶袋整個放入茶罐保存。

[HISTORY OF KONACHA]

粉茶的歷史

粉茶與莖茶、芽茶一樣，是為了不浪費茶葉而研發出來的一種製茶法，源自江戶前壽司在日本各地掀起風潮。除了原因之外，壽司店使用粉茶的另一個用意，是因為濃厚、滾燙的粉茶可以消除海鮮的生腥味，保持味蕾的清爽。

深蒸 煎茶

FUKAMUSHI SENCHA

六

混合了大小不一的茶葉與茶粉

茶色呈深綠色，透明度較低。這是因為茶葉容易破碎而沉澱所致。

蒸菁時間較長，因此比起煎茶，顏色呈更鮮亮的黃綠色。茶葉外形也比煎茶短，成破碎狀，大小不一。外觀雖然不完整，但這樣的茶葉形狀才能帶出深蒸茶獨特的風味。

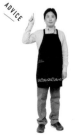

ADVICE

「深蒸茶是一種方便沖泡的茶葉，用滾水沖泡也很好喝，就算是新手也幾乎不會失敗，因此很受歡迎。萃取時間也很短，各位不妨可以放輕鬆嘗試看看。」

【 DATA 】

茶葉分量 _ **6~8**g

熱水溫度 _ **70~80**℃

熱水分量 _ **150~200**㎖

萃取時間 _ **30~40**秒

茶色 _ 漂浮著細小茶渣

最適合新手的茶葉
人人都能輕鬆駕馭

深蒸煎茶屬於煎茶的一種，製茶過程中的「蒸菁」時間較長。發源於靜岡縣牧之原台地，如今普遍栽種於日本各地。

一般煎茶的蒸菁時間大約30秒，深蒸茶則拉長為1～3分鐘，所以茶葉較柔軟，更容易沖泡萃取，因此比煎茶更方便。萃取時間雖然短，卻能成就鮮明的深綠茶色，以及濃厚的風味。且長時間的蒸菁降低了茶葉的苦澀與草腥味，即使以高溫熱水沖泡，味道依舊溫潤，深受年輕族群喜歡。是人人都能沖泡出美味好茶的茶葉。

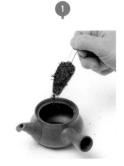

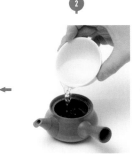

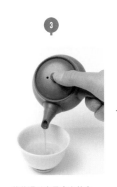

③ 將茶湯以少量多次的方式，來回平均分倒在湯吞中，直到最後一滴，確保每杯茶的濃度一致。

② 沖泡深蒸茶的熱水不需冷卻，直接趁熱注入急須，蓋上蓋子燜蒸約30～40秒。

① 將茶葉放入事先溫好的急須。湯吞也必須事先溫好。這個步驟十分重要，每回泡茶前一定要做，千萬不要覺得麻煩。

深蒸煎茶的歷史

昭和40年代，由靜岡縣茶葉產地之一牧之原台地的茶農研發出來的製茶法。牧之原台地地形多岩石，日照時間長，種植出來的茶有著強烈的苦澀味，在市場上被歸類為等級較差的品種。於是茶農想盡辦法要讓茶味道變得更溫潤順喉，最後研究出來的方法就是深蒸製法。換言之，這杯如今輕鬆簡單就能沖泡出來的好茶，其實背後蘊藏著茶農的努力付出。

保存方法

茶葉外形細碎易破的深蒸煎茶，一般來說都混合著許多粉狀物。建議開封後放置茶罐等容器中保存，效果會比頻繁開關茶袋來得好。若是連同茶袋放進保存罐，可將乾燥劑一同放入保存。此外，與任何一種茶葉一樣，最好在1個月內，也別忘了要避免高溫、潮濕和陽光直射。

芽茶

MECHA

渾圓的外形十分討喜

味道濃厚的芽茶，就連茶色也呈深綠色。若以滾燙的熱水沖泡，則會呈帶紅的黃色。

ADVICE

芽茶含有許多尚未成葉的嫩芽，是製作煎茶與玉露過程中淘汰剩餘的產物。最大的特徵是渾圓的茶葉外形，形狀愈圓，品質愈好，茶的鮮味也愈濃郁。茶葉顏色為明亮的深綠色。

「芽茶味道濃郁強烈，有著陽剛風味，可回沖數次。萃取時間較長，因此為了不使茶湯過於濃厚，關鍵在於用溫水沖泡，才能泡出美味的芽茶。」

【 DATA 】

茶葉分量 _ **6~8**g

熱水溫度 _ **60~75**℃

熱水分量 _ **120~170**㎖

萃取時間 _ **30~90**秒

茶色 _ 色澤明顯

濃縮茶葉美味的
強烈風味

芽茶與粉茶相同，是煎茶與玉露製作過程中淘汰剩下的「出物」（譯註：以剩餘茶葉部分加工製成的茶葉種類）之一，含有許多尚未成葉、還稱不上是新芽的小嫩芽。

芽茶外形呈顆粒狀，這是因為嫩芽含水量高而柔軟，因此在乾燥過程中會先將茶葉切碎再揉捻成圓形。由於是以嫩芽製成，營養豐富，味道也較濃厚。

不同於煎茶回沖個3～4次鮮味就會盡釋，芽茶一直到茶葉完全展開之前可回沖數次，然而要注意的特色之一。然而要注意的是，熱水溫度太高或萃取時間太長，茶湯將變得過於濃郁。

[美味沖泡方式]

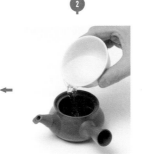

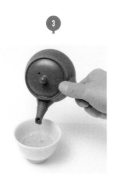

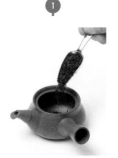

3 將茶湯少量分次來回倒入湯吞，直到最後一滴。

2 熱水放涼至適溫後，倒入茶壺。蓋上蓋子，燜蒸約30秒。

1 將適當分量的茶葉放入事先溫好的急須。同時也請將湯吞事先溫好。

[HOW TO KEEP]

保存方法

基本保存方法必須放置茶罐等密封容器中，避免高溫、潮濕與陽光直射。開封後最好1個月內喝完。芽茶不如煎茶與玉露來得普遍，喜好也很分明，可以說不太適合作為待客用。剛開始建議嘗試少量購買，以小包裝來保存。

[HISTORY OF MECHA]

芽茶的歷史

一般認為，被稱為「出物」的芽茶、莖茶、粉茶的出現，與煎茶的普及是同一個時期。這些「出物」充分展現前人不浪費一絲食材的智慧與用心。在過去物質生活不如現今的年代，幾乎沒有所謂的「浪費」。而這些出物，原本大多是茶農自己留著喝的茶葉。

莖茶

KUKICHA

八

茶色呈清透明亮的綠色，十分美麗。茶色較淡，代表味道不會過於濃厚。

筆直優美的茶莖

莖茶如同其名，完全以茶莖製成，筆直的外形為最大的特徵。照片上看起來雖然是深綠色，實際上有些莖茶呈白色或稻草般的顏色，依茶種不同顏色有所差異。日本人認為「泡茶時茶柱立起代表好兆頭」，其中的茶柱，指的便是茶莖。

ADVICE

「莖茶是每個人都能輕鬆學會沖泡的茶葉之一。雖然不像煎茶可以回沖數次，但獨特的淡雅香氣堪稱絕品。其中以溫水慢慢萃取的『雁音』，更是務必要品嘗看看。」

【 DATA 】

茶葉分量 _ 6~8g

熱水溫度 _ 60~90℃

熱水分量 _ 150~250㎖

萃取時間 _ 30~120秒

茶色 _ 優雅柔和的綠色

只取茶莖的淡雅風味

茶莖如同名稱，只使用茶莖的部位，因此又稱作為「棒茶」。過去採用手工篩選，現在則是利用CCD色選機來迅速挑出茶莖。

一般來說，被稱為「出物」的茶葉價格都比較低，但篩選自高級煎茶或玉露的莖茶稱為「雁音」，是十分珍貴的一款茶葉，沖泡方式建議如同玉露，以溫水慢慢萃取。莖茶在萃取過程中容易產生草腥味，然而清爽淡雅的風味十分特別。另外，由於富含胺基酸，因此喝得到濃郁的甘甜味。

[美味沖泡方式]

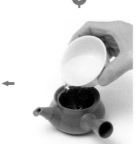

3
在每個湯吞少量分次來回倒入茶湯。這是讓每一杯茶喝起來味道一樣的祕訣。

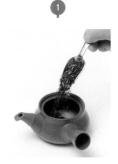

2
倒入放涼冷卻的熱水，蓋上蓋子，依喜愛的濃度燜蒸萃取。

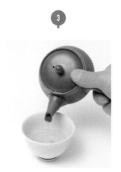

1
將適量茶葉放入事先溫好的急須。當然，湯吞也必須事先溫好備用。

[HOW TO KEEP]

保存方法

放置於確實密封的容器中，避免高溫、潮濕，並完全阻隔日照，並可連同海苔等乾貨包裝中一同放入容器，有助於茶葉保存。避免保存在會沾染其他食材氣味的冰箱，以確保莖茶特有的清香。開封後也最好在1個月內喝完。

[HISTORY OF KUKICHA]

莖茶的歷史

一般來說，「出物」的品質都不如煎茶或玉露，屬於等級比較差的茶葉。但其中有一款茶葉，由於曾在昭和58年（1983）進貢給天皇而一躍成名，成為搶手茶，就連如今也持續販售。這款茶就是金澤老舖「丸八製茶廠」的「獻上加賀棒茶」。莖茶也因此從煎茶的附加產物，成為如今日本全國普遍栽種生產的茶葉。

九

焙茶

HOUJICHA

依焙炒程度不同而顏色各異

清澈柔和的褐色，是焙茶特有的茶色。

製茶後再經過高溫焙炒，因此茶葉呈特有的褐色。比起 36 頁的「番茶」，褐色顯得更深。外觀上形狀各有不同，例如「下北茶苑大山」的焙茶只取茶莖製成，有些焙茶則隨機混合了茶莖與茶葉。

ADVICE

「焙茶種類繁多，我們店裡的焙茶是以上等莖茶為原料製成，是我們兄弟倆從小就開始學習烘焙的得意之作。這種自家焙炒才有的香氣，各位有機會一定要品嘗看看。」

[DATA]

茶葉分量 _ **6~8**g

熱水溫度 _ **90~100**℃

熱水分量 _ **300~400**㎖

萃取時間 _ **15~30**秒

茶色 _ 看似美味的琥珀色

味道清爽
柔和不刺激

焙茶是將煎茶或莖茶、番茶等茶葉經過高溫焙炒，再快速乾燥製成。由於重量輕，因此每次沖泡的茶葉用量，以目測來說大約是煎茶的2倍。沖入熱水時所散發的香氣十分誘人。

焙茶經過高溫焙炒破壞了咖啡因，少了澀味成分單寧酸，因此對腸胃負擔較低。清淡的味道也很適合搭配飲食。在推廣「給茶據點」活動（譯註：日本一項全國性的活動，只要拿自己的水壺到設有「給茶據點」的特定店家，就能以低價裝滿茶飲）的「下北茶苑大山」，只要自備空水壺，店家就會替你裝滿現場焙炒、價格等同瓶裝茶飲的焙茶。

[美 味 沖 泡 方 式]

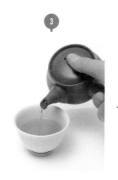 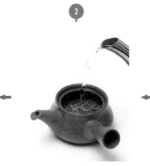 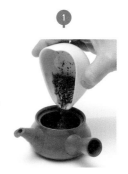

倒茶湯的重點與其他茶葉的方式一樣，少量分次來回將茶倒入湯吞，確實將茶完全倒出，直到最後一滴。

將滾水倒入急須，馬上蓋上蓋子，燜蒸約30秒。注意萃取時間不要太久。

將量好分量的茶葉放入事先溫好的急須。湯吞事先溫好備用也很重要。

[HOW TO KEEP]　　　[HISTORY OF HOUJICHA]

焙茶的歷史

一般認為焙茶的製茶法確立於一九二〇年的京都。焙茶大多使用三番茶或四番茶製成，再透過高溫焙炒降低茶澀味。然而，這種製茶法其實是起源於製作煎茶的失敗經驗。在北海道等東北地區，番茶有時指的便宜的便是焙茶。焙茶屬於價格便宜的「平民茶葉」，不僅不傷荷包，獨特的香氣與順口的味道也深受許多人歡迎。

保存方法

原則上開封後要盡早喝完，以免影響到茶葉的香氣。建議分成每次需要的分量，小包裝保存，並與其他茶葉一樣放置密封容器中，避免高溫、潮濕和陽光直射。此外，若保存太久沒喝完，可在平底鍋裡鋪上烘焙紙，將茶葉倒入鍋中，以大火慢慢炒到茶葉變成紅黑色，就成了「自製焙茶」。下回茶葉喝不完要丟掉之前，不妨可以試試看。

玄米茶

GENMAICHA

茶色一般呈柔和的黃綠色。隨著基底茶葉不同而異，為玄米茶的一大特徵。

色彩最豐富的茶葉

一般來說均勻混合了茶葉與烘焙過的糙米。獨特的香氣主要來自糙米。另外，白色爆米花般的是爆過的糙米花，裝飾作用大於提味。

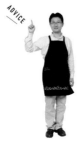

ADVICE

「味道清爽、咖啡因含量也很低的玄米茶，是一款可以放心大量飲用的茶葉。口味不分年齡都能接受。建議用滾燙的熱水沖泡，以釋放茶葉香氣。」

【 DATA 】

茶葉分量 _ **6～8**g

熱水溫度 _ **90～100**℃

熱水分量 _ **200～350**㎖

萃取時間 _ **15～30**秒

茶色 _ 黃綠色

獨特的香氣
深受女性歡迎

最近坊間出現許多不同種類的玄米茶，包括以深蒸茶或焙茶製成，或是混合了抹茶的玄米茶。但一般而言，玄米茶是以番茶與烘焙過的糙米1比1調配而成。玄米茶的等級與番茶一樣較低，卻是大家日常中最常喝的茶，擁有一定的人氣。

比起其他茶葉，玄米茶的茶葉分量較少，再加上經過加熱程序，降低了咖啡因的含量，因此對身體的負擔也比較低。獨特的香氣與醇厚風味，深受女性族群喜愛。除了品嘗滾水沖泡的方式之外，也可加入冰塊，享受冰涼的口感。

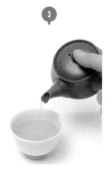

3

倒茶的重點和其他茶葉一樣，以少量分次來回將茶倒入湯吞，直到最後一滴。

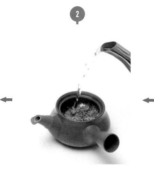

2

可用滾水直接沖泡。注入滾水後馬上蓋上蓋子燜蒸。也能使用土瓶造形的急須。

1

將茶葉放入事先溫好的急須。與焙茶一樣，茶葉的用量看起來會比煎茶多。

[HISTORY OF GENMAICHA]

玄米茶的歷史

玄米茶是所有日本茶中資歷最淺的種類，起源自京都某茶商將元旦祭拜用的鏡餅（麻糬）敲碎烘烤，混合在茶葉中沖泡飲用。這麼做除了增加茶葉分量以外，也讓茶喝起來多了一股香氣，使得玄米茶成為一款經濟實惠又美味的茶而深受歡迎。韓國也有玄米茶的喝法，另外還有一款以熱水沖泡鍋巴來喝的「鍋巴茶」。

[HOW TO KEEP]

保存方法

放置密封容器中，避免高溫、潮濕及陽光直射。比起其他茶葉，玄米茶的鮮度容易流失，且容易吸附其他食材的味道，因此玄米茶的香氣會深左右放置味道。市面上也有單賣玄米，請依照自己的喜好調配，購回來烘焙過的糙米會好冰箱保存。

獨販售烘焙過的糙米成玄米茶，別有一番樂趣。茶葉一旦開封，請在受潮前盡快喝完。

番茶

BANCHA

比起煎茶的鮮亮綠色，番茶的茶色呈淡黃綠色，為一大特徵。

茶葉外形不一

整體色調主要為深綠色。大多混合了茶葉的各個部位，從較大的葉子到接近茶莖較硬的部分，甚至連過老的葉子也包括在內。經常作為平價的日常用茶，很多人甚至會直接用熱水壺來煮泡。

ADVICE

「番茶的咖啡因比其他茶葉少，對腸胃比較沒有負擔。睡前若想喝茶，不妨可以選擇番茶。萃取時間不要太長，建議稍微燜泡一下就能喝了。」

[DATA]

茶葉分量 _ 6～8g

熱水溫度 _ 85～100℃

熱水分量 _ 300～400ml

萃取時間 _ 15～30秒

茶色 _ 比茶葉外觀柔和

帶有澀味
最適合搭配餐點

關於番茶的定義有諸多說法，一般來說指的是新芽採收後又長出來的嫩芽（二番茶、三番茶），或是以完全成葉、較硬的葉子做成的茶葉。由於採收時間較晚，因此以前取其含義又稱為「晚茶」。

番茶的單寧含量多，因此澀味略強，為一大特色。製法與煎茶差不多，除此之外也有各種製法較獨特的番茶，包括直接以較大的成葉製成的「京番茶」、用茶葉與茶莖一同熬煮的「足助寒茶」，以及秋天以鐮刀採割整枝枝茶葉、直接吊在屋簷下陰乾製成的「陰乾番茶」等。

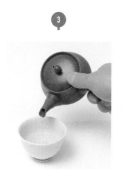

待茶葉燜泡約15～30秒後，將茶湯平均來回倒至湯吞，直到最後一滴。

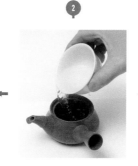

倒入85℃～100℃的滾水（直接倒入熱水壺的水也沒關係），蓋上蓋子稍微燜蒸。

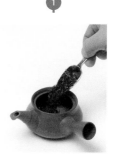

沖泡番茶同樣是將量好分量的茶葉放入事先溫好的急須中。湯吞也要事先溫好備用。

【 HOW TO KEEP 】

保存方法

保存在密封容器中，避免高溫、潮濕和陽光直射，與其他茶葉一樣。番茶價格較低，為了讓每個人都能充分享用，大多以大分量的方式販售，家裡可準備一個番茶專用的大茶罐來保存。一旦開封之後，最好當成「日常飲用茶」經常喝。番茶含有豐富的、近年來受注目的兒茶素，為了健康，不妨就一天喝一杯吧！

【 HISTORY OF BANCHA 】

番茶的歷史

番茶的特色之一是香氣不比煎茶，喝起來比較順喉。番茶使用的是二番茶之後的茶葉，以莖葉一同下去製作，因此原本只是茶農留著自己喝。番茶的「番」字取自「後番茶」（京都話中小菜之意），有「日常食用」的意思。沖泡方式一般也可以放入熱水壺或鍋子裡直接煮。

十二

釜炒茶

KAMAIRICHA

少了煎茶的蒸菁過程，因此茶色帶黃，不是單純的綠色。

傳自中國的製茶法

比起煎茶，茶葉顏色呈較明亮的綠色。外形不如煎茶完整，最大的特徵是葉片稍微捲曲成大波浪狀，與中國的綠茶等中國茶葉一樣。有機會看到不妨比較看看。

ADVICE

「用溫水慢慢萃取也很好喝，但比較建議以滾水沖泡，茶味更清爽。釜炒茶有一股獨特的濃郁香氣，稱為『釜香』，有機會一定要品嘗看看。」

[DATA]

茶葉分量 _ **6~8**g

熱水溫度 _ **60~100**℃

熱水分量 _ **200~250**㎖

萃取時間 _ **15~60**秒

茶色 _ 清澈透亮的綠色

以傳統製法製成的
順喉好茶

釜炒茶不像煎茶採收後會經過蒸菁，而是採用傳自中國的傳統製茶法，將新鮮茶葉放入大圓鍋慢慢烘炒、揉捻乾燥而成。以茶的歷史來說，可以說是煎茶的前輩。幕府末年開國時期，煎茶因為輸出海外而受到注目，使得釜炒茶漸漸被人遺忘。如今大半產地集中在佐賀縣嬉野市等九州一帶。

釜炒茶的茶香遠勝其他茶葉，稱為「釜香」。順喉的清爽味道也是釜炒製法才有的獨特風味。由於外形如彎曲的勾玉，因此又稱為「玉綠茶」。

【 美 味 沖 泡 方 式 】

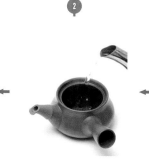

3

以輕輕上下來回、平均分倒的方式，將茶壺裡的茶完全倒至湯吞。如此每杯茶喝起來口感才會一致。

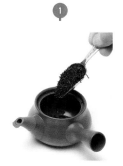

2

可用滾水直接沖泡萃取。以熱水壺直接倒入滾水，蓋上蓋子進行燜泡。

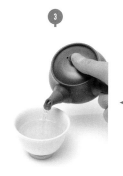

1

與番茶等其他茶葉一樣，將量好分量的茶葉放入事先溫好的急須。湯吞也必須溫好備用。

【 HOW TO KEEP 】

保存方法

與其他茶葉一樣，釜炒茶也必須保存在它密封的容器中，以確保完全鎖住茶香。可連同茶袋直接保存，但要注意將袋子裡的空氣完全排出，以防止茶葉氧化。這點十分重要。保存地點以陰涼處為佳，避免放置電器旁等溫差變化大的地方。雖然發源地中國有時會將茶葉保存在透明玻璃容器中，但陽光直射是影響茶葉鮮味的一大主因，請盡量避免。

【 HISTORY OF KAMAIRICHA 】

釜炒茶的歷史

有一說為一四○六年隨著茶葉種子一起傳入福岡縣八女地區，另一說法則是一五○四年隨著中式炒鍋傳入佐賀縣嬉野一帶，炒製法也因此開始廣為流傳。在煎茶的製茶法尚未出現前，一般人最常喝的便是釜炒茶。根據世界最古老的茶書《茶經》記載，釜炒茶早在西元七○六年左右就已存在。而人類喝茶的歷史，則可以追朔至西元前二六○○年。

絕 對 有 用

日本茶的不可不知

深奧的日本茶世界，有著不可不知的基本常識。
探究、瞭解這些專業知識，
就能擺脫入門新手的身分。

1

使玉露更美味的
專用茶器

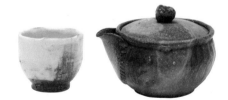

品嘗玉露有容量大小最適合的茶器，一般是將茶倒在容量約 50 mℓ 的小茶碗，一點一點細細品嘗玉露濃厚的味道。這種容量大小的茶器由於專為玉露設計，可以展現茶葉的最大魅力。中國有一款類似玉露的茶葉稱為「恩施玉露」，通常是以附蓋茶碗「蓋碗」來沖泡，喝的時候稍微掀開蓋子，是一種品味茶香勝於茶味的喝法。

2

並非只有玉露才是上等茶！
「大山」信心推薦上等煎茶

1）煎茶 大山（おおやま）　　2）特選 澤之宴

1）只選用靜岡的「藪北」（やぶきた）茶製成的最頂級煎茶，不僅茶味絕佳，茶色更是美麗，堪稱無可挑剔的珍品。
2）以靜岡「藪北」茶為基底混合調配而成的煎茶，茶色優美，苦澀與甘甜之間有著絕妙的協調。

抹茶
為什麼要用「刷」的？

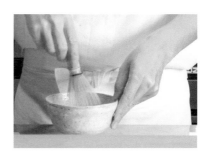

日文裡，抹茶一般不會說「沖泡」，而是以「點茶」（刷茶之意）來表示。這種說法來自飲茶中常見的「點心」。點心有墊肚子的意思，在禪宗也指與茶一起食用的料理。順帶一提，茶點中不可或缺的饅頭（譯註：和菓子之一，麵皮包裹著紅豆泥等甜內餡），靈感據說是來自肉包子。另有一說是指熱水從盛裝在茶碗中如「點」狀的抹茶上方注入，因此以「點茶」來表示。

日本茶
適合用什麼水來沖泡？

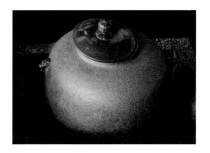

基本上只要是煮沸過的水都可以，即使是自來水也無所謂。一般認為用礦泉水（硬度 30～80 度）來沖泡，比較能均衡萃取出茶葉的鮮味、甘甜與澀味。此外，取自來水靜置 4～5 個小時後，放入備長炭或竹炭一起煮沸，就能完全消除水中的石灰味，使水的味道變得更溫潤。

講究急須與茶濾
讓茶變得更好喝

急須的樣式多元，近年來的主流款式是內側裝有過濾茶葉的網篩。整個內側呈網狀的設計又稱為「帶網」型急須，可以避免深蒸茶或莖茶等細碎的茶葉塞住壺嘴，十分方便。拓朗先生偏愛的是靠近壺嘴處附有網篩的「細目」型茶壺。有些人則喜歡使用右側照片中這種竹製的茶濾。

依照季節
使用不同茶碗

據說在茶道界，不少人會收藏各式各樣的茶碗，再依照茶會的不同主題區分使用。茶碗又分為「冬用」與「夏用」。外形類似飯碗的夏季茶碗（照片左），通常會在設計上下工夫，使裡頭的茶湯可快速冷卻。冬天一般使用沉穩厚實、筒狀形的茶碗（照片右），以便於保溫。

一家店的「出物」若好喝
任何一款茶也都會很美味！

煎茶與玉露在製作過程中可以衍生出莖茶、芽茶、粉茶等其他茶葉。這些茶葉的原料雖然與煎茶、玉露相同，但等級較低，稱為「出物」，價格也大多偏低。不過在業界，出物反而被視為是店家挑選茶葉的實力展現。大山先生表示：「試喝煎茶與使用同款茶葉的出物，兩者味道若差太多，表示該茶舖算不上是有良心的店家。」

「出花的番茶」
指的是什麼意思？

這句諺語正確的說法是「十八歲的鬼（有的說法為『十八歲的姑娘』），出花的番茶」。前半段的意思是即使容貌不好看的女孩，只要到了妙齡階段，也會因為年輕而顯得美麗。「出花」指的是剛泡好的茶，因此「出花的番茶」意思就與前半段相同，指即使是品質較差的番茶，剛泡好同樣香氣誘人而順喉。這對女性來說，是一句非常失禮的諺語。

泡茶
在過去真的是男性的專利嗎？

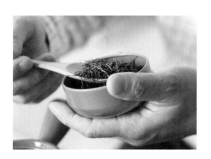

在以前，茶葉也與現在一樣經常用來待客，一直
到江戶時代為止，只有上流階級的人才喝得到。
如今女性泡茶被視為理所當然，不過在當時，為
客人泡茶是一家之主的男性的工作，女性通常只
能隨侍在後。這是因為茶本來就是為了重要的人
而精心沖泡準備的東西。

滾水倒到其他容器中
溫度會立刻下降10℃！

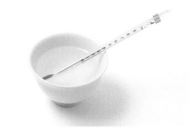

沖泡日本茶時，滾水必須先經過冷卻的程序。
煮沸的滾水一旦倒至其他容器中，便會降溫約
10℃。以100℃的滾水來說，倒到湯冷中會降溫
至90℃。換言之，如需要80℃的熱水，只要將
滾水倒經過兩個容器便能達到冷卻。但如果是要沖
泡玉露，與其將滾水反覆倒至容器中降溫至40
～50℃，直接靜待滾水冷卻還比較方便。

何謂
「八十八夜」？

「八十八夜」指的是從二十四節氣當中的立春開
始計算的第88天，也就是約5月2日左右。如
同採茶童謠「接近夏季的八十八夜～♪」所言，
這個時期採收的茶（新茶）最美味，據說還能延
年益壽。不過如今這個日期的算法已隨茶葉品種
不同而異，以味道與採收量穩定、最受歡迎的「藪
北」茶來說，新茶採收期已提早在4月就開始了。

瞭解愈深入，茶愈好喝

以講究的茶器喚醒茶的本質

煎茶、玉露、焙茶等，
想沖泡出各種茶的美味，
熟知茶器的拿法與用法也很重要。

監修＝高宇政光　攝影＝渡邊修司

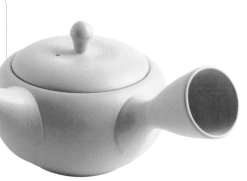

〔急須・急燒〕（原為中國用來熱酒的容器）用來放入茶葉、注入熱水泡茶的陶製容器，有把手與壺嘴的設計。（參考《現代語、古語　新潮国語辞典》第二版）

急須

〔きゅうす〕

挑選時
謹慎考量容量與茶葉種類

　　急須可說是泡茶不可或缺的茶器。茶的味道不僅會受到熱水溫度影響，也會因為急須形狀或茶濾的款式不同，而產生微妙差異。換言之，要說急須掌握了茶的美味關鍵，一點也不為過。因此在挑選急須時，一定要謹慎考量容量與外形，選擇適合的購買。接著就為各位說明挑選急須與使用上必須事先瞭解的重點。

依據
拿法與材質不同
來分辨急須種類

後手型急須

把手設在壺嘴另一側的茶壺式急須。外形適合置於桌面，也是沖泡紅茶與中國茶的茶器。

寶瓶

統稱沒有把手的急須，日文又稱為「絞出」（絞り出し）。適合使用在玉露等以低溫沖泡的茶葉，可確實將壺裡的茶湯完全倒出。

橫手型急須

日本傳統急須。可單手握柄，並以手指壓住蓋鈕來泡茶。材質與外形設計多樣。

鐵瓶

具有良好的導熱性與保溫效果的急須。一旦損壞，便會從受損處開始生鏽，因此使用上必須特別留意保養。

上手型急須

把手設計在急須上方。尺寸多元，從可直火的土瓶，到一般數杯容量大小的樣式都有。

謹慎挑選可長久使用的急須

檢視手感、外形以及茶濾的網孔大小

挑選急須時,務必針對整體外形、茶濾的網孔大小、手感(見左頁說明)等3點做檢查。壺裡若有茶湯殘留,茶葉會浸泡在茶湯裡而展開,精華盡釋。因此要選擇壺身向下窄縮,而非直筒設計的造形。

茶濾網孔盡可能愈小愈好,材質最好與陶器一樣,盡量不要選擇鐵絲材質。網孔太大容易阻塞茶葉,若對茶比較講究,最好還是避免。

【 挑 選 急 須 的 要 點 】

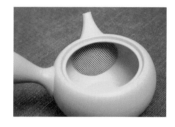

檢視茶濾的網孔大小與材質

理想的急須必須如照片般有著細密網孔的茶濾。網孔太大,茶葉容易阻塞,最好避免。

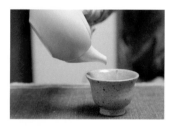

選擇不會殘留茶湯的壺身設計

急須的外形以傾斜倒茶時,能將茶湯完全倒出為首選。壺內若留有茶湯殘留的空間,茶葉會因浸泡在殘留茶湯中而展開,精華盡釋。

【 保 養 急 須 的 聰 明 方 法 】

塑膠管套可取下不用

壺嘴的塑膠管套,其實是出貨時用來保護壺嘴的裝置,一般來說使用前都會取下。若要套著使用,記得定期取下清理。

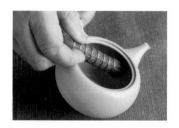

仔細清理茶濾

網孔細密的茶濾容易堆積茶垢或茶漬,造成阻塞。最好仔細清理,保持茶濾清潔。

依照不同拿法挑選急須

以食指壓住蓋鈕

若習慣以食指壓住蓋鈕、從上方握住
把手的手勢，急須最好選擇把手較短、
較粗的造形。

以拇指壓住蓋鈕

慣用拇指壓住蓋鈕的人，最好選擇把
手較細的造形，倒茶時急須才不會搖
晃不定，可以輕鬆倒茶。

以雙手拿壺

習慣一手拿壺、一手壓住蓋鈕的人，
建議選擇把手細長的急須。但還是必
需實際拿拿看，確認手感是否合適。

COLUMN

全世界只有日本與韓國使用橫手型急須？

日本常見的急須為橫手型急須。事實上，這
種造形的急須只在日本與韓國才看得到。
一般認為，這是傳自中國的傳統急須，為因
應榻榻米文化的生活型態發展而來的造形。
現在甚至還有左撇子專用的橫手型急須（如
右側照片）。

〔湯飲・湯吞〕（「湯吞茶碗」的簡稱）喝茶時所使用的小茶碗。（參考《現代語、古語 新潮国語辞典》第二版）

湯吞

〔ゆのみ〕

挑選祕訣在於
隨喜好而定

可凸顯日本茶風味與魅力的湯吞，是讓茶變得更美味的最佳工具。不同的茶葉有各自適合的湯吞造形與大小，因此最好可以備妥數個自己喜歡、款式不同的湯吞。挑選湯吞沒有什麼太困難的原則，祕訣就是隨個人喜好。以下就為各位介紹讓茶變得更好喝的各種湯吞知識，包括蓋碗的正確喝法，以及如何依照茶葉種類挑選適合的湯吞等。

[**蓋 碗 的 品 茶 方 法**]

4	3	2	1

| 喝完之後
將蓋子
蓋上 | 慢慢地
品嘗
茶湯 | 將茶碗連同茶托
一併端起
再將茶托放回桌上 | 掀開蓋子
以反面朝上
置於桌上 |

COLUMN

各種茶葉適合的湯吞種類與特色

湯吞（長湯吞）

大容量的湯吞款式，適合番茶、焙茶等飲用量較大的茶葉。陶製品比想像中來得重，挑選時最好實際拿拿看，確認手感。

適用的茶葉
番茶／玄米茶／焙茶

煎茶碗

容量約為湯吞的一半，大多呈優雅外形。是品嘗初沏茶香、二沖茶味等，每次回沖風味各異的煎茶不可或缺的茶器。

適用的茶葉
煎茶／莖茶／芽茶／冠茶／
玉露等

汲出

汲出是一種杯身較矮、杯口寬大的湯吞，由於可以展現茶的香氣，因此常使用於待客場合。可用來品味煎茶或冠茶。

適用的茶葉
煎茶／莖茶／芽茶／冠茶
番茶／玄米茶／焙茶

蕎麥豬口型

外形沉穩的豬口型湯吞，適合平時享受日本茶之用。也可作為小鉢盛裝料理，是用途十分廣泛的萬用湯吞。

適用的茶葉
煎茶／莖茶／芽茶／冠茶
番茶／玄米茶／焙茶

蓋碗

常見於高級日本餐廳等正式場合。適合煎茶、玉露等細細品味每一泡的茶葉。

適用的茶葉
煎茶／莖茶／芽茶／冠茶

玻璃杯

最適合品嘗冰涼冰茶的杯子，就屬充滿清涼感的玻璃杯了。用不同材質的湯吞來喝茶也是一種樂趣，例如可試著用木製茶杯來品味煎茶。

適用的茶葉
冰茶／煎茶／莖茶／芽茶／冠茶

湯冷

〔ゆざまし〕

把茶變得更好喝的便利茶器

湯冷的作用是調節泡茶用的熱水溫度，也可用茶碗代替。在沖泡低溫萃取的玉露或上等煎茶，或是準備回沖用的熱水時，湯冷是非常方便的一項工具。泡茶時切記，一般來說熱水每倒至一個容器中，溫度就會降溫10度。而湯冷是個可以將熱水冷卻至適溫的工具，最好能準備一個使用，對泡茶來說會非常方便。湯冷的外形與種類也同樣非常多元。

COLUMN

多人一同品茶時可作為倒茶工具非常方便

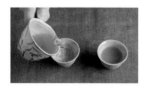

湯冷不僅可以調節熱水溫度，也能當成倒茶工具使用。以急須直接來回將茶分倒至湯吞中、使每杯茶的濃度一樣，其實非常困難。這時候若改用湯冷，就能輕鬆地倒出濃淡一致的茶了。

[喜歡哪一種呢？]

片口型

在挑選片口型的容器時，可以選擇不僅能作為湯冷，也能用來盛裝淋醬或醬汁的設計，如此一來就能廣泛使用。

把手型

以盛裝較大容量的茶來說，把手型的設計使用上會更方便。即使茶湯再多也很好拿取，倒茶時不會被容器燙著。

茶匙

[ちゃさじ]

4

**謹記
茶匙的分量**

茶匙是將茶葉舀至急須中的道具，用法與一般湯匙相同。茶匙的外形與材質各式各樣，建議可以多準備幾個自己喜歡的款式。每一杯茶所需的茶葉分量，會依據茶種不同而有所差異。只要事先知道自己所用的茶匙每一匙的分量是多少，實際泡茶時就能知道大概的分量，非常方便。

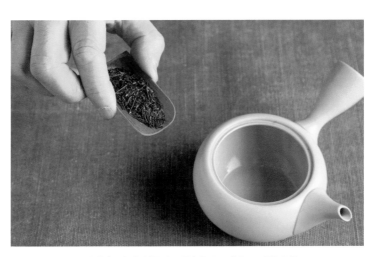

2g茶葉（一杯茶所需的分量）約是一茶匙不到的分量

一杯煎茶需要的茶葉分量為 2g。照片中茶匙裡的茶葉經過電子秤的測量，正好是 2g。只要事先記住茶匙的大小，以及大略的茶葉用量，就能隨時享受風味一致的好茶。

051

茶筒

〔ちゃづつ〕

體驗
愈用愈順手的感覺

茶筒的作用是暫時保存開封過的茶葉，在挑選上最好具備可以完全防止茶葉變質的功能。雖然氧化是影響茶葉風味的最大主因，但濕氣與紫外線也會造成茶葉變質。因此，可隔絕濕氣與紫外線、密封度高的金屬茶筒，才是最適合用來保存茶葉的選擇。

但茶葉的風味仍然會隨時間而流失，因此開封後的茶葉，最好還是在1個月內儘快喝完。

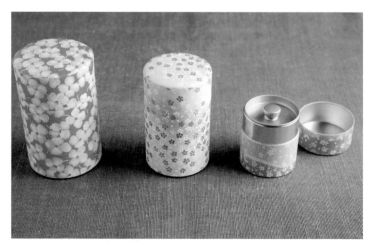

以可隔絕紫外線與濕氣的金屬茶筒來保存茶葉

銅製或錫製的茶筒不僅功能性高，使用愈久，愈能展現器物的獨特風味，是能夠長久使用的選擇；或是選用方便保養的不鏽鋼材質也可以。切記，木製與塑膠材質對於長久保存並不適合。

6 茶托〔ちゃたく〕

**待客時
不可或缺的茶器**

　茶托是墊在茶碗底下的小碟子，平時喝茶不見得一定會使用。茶托的樣式相當多元，有的可以作為小碟子使用，也有可以盛放茶點的盤子型設計。挑選時可以選擇設計優雅、能襯托茶湯的款式。

7 硯洗〔すずりあらい〕

**保養茶器的
便利工具**

　清理茶濾最方便的工具就是硯洗。硯洗的毛尖為軟細材質，可以乾淨清理網孔細密的茶濾而不刮傷陶器。如果還有可清潔細窄壺嘴的刷子等各種工具，保養起來會更方便。

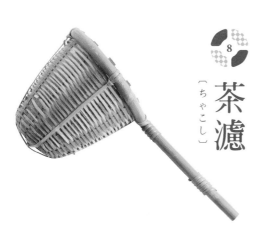

8 茶濾〔ちゃこし〕

**用於沖泡粉茶或
單杯茶湯**

　茶濾一般使用於鮮味快速釋放的粉茶。另一種非常簡單好用的沖泡方法是，將放有茶葉的茶濾放置於湯吞中，再倒入熱水即可。可以選擇方便清理保養的金屬製茶濾，或者體驗竹製的獨特風情也別有一番樂趣。

頂級茶器成就最完美的好茶

懂得美味好茶的人
深知
優質茶器的重要

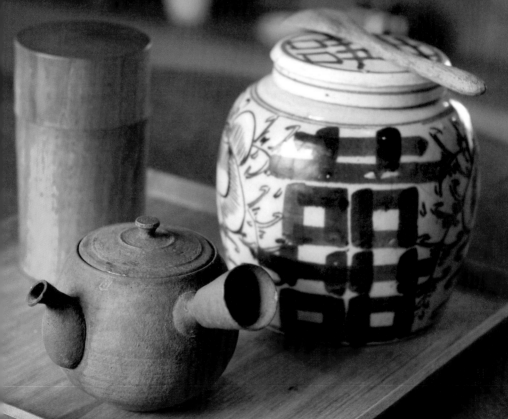

茶器具有彰顯日本茶美味的作用。
茶葉會因為好的茶器而產生更深韻的風味。
關於茶器的奧祕，且聽2位嗜愛日本茶的達人怎麼說。

攝影＝渡邊修司

「選擇自己喜歡、可以長久珍惜的茶器。」

「夏椿」店主

惠藤文

茶器使用愈久
茶的味道愈顯深厚

「夏椿」是東京世田谷區一家專售器物與生活道具的店家，其中負責經營的是惠藤文小姐。在散發日式溫暖氛圍的店裡，擺滿了有著溫暖表情的器物與雜貨。

「挑選器物時，我最重視的是第一眼就展現強烈個性與素材感，而且必須具有料理的想像空間。」

惠藤小姐本身也是個日本茶的愛好者，說到關於挑選泡茶道具的祕訣，她表示：

「茶器的功能固然重要，但對我來說，重點是自己喜歡、能夠長久使用就可以了。」

鍾愛的私房茶器

發現於
台灣骨董店的茶壺

惠藤文說自己其實非常喜歡茶壺。這只從台灣帶回來的茶壺外形沉穩，存在感十足。搭配使用的茶匙是木器藝術家松本寬司的作品，手感非常好，同樣是她的珍藏。

內田綱一的
橫手急須

陶藝家內田綱一的急須創作。無論是器物本身展現的優雅氣質或質感，甚至是茶湯流洩而下的方式等，這只急須對惠藤文來說，都是最完美的珍品。

DATA

夏椿
なつつばき

地址／世田谷區櫻 3-6-20　TEL／03-5799-4696
營業時間／12:00～19:00
定休／週一、二
（遇國定假日或特展期間無休）
www.natsutsubaki.com/

「確實瞭解泡茶的基本方法，就能隨心所欲享受茶的世界。」

「思月園」店主

高宇政光

以基本原則為基礎
創造自我獨特的品茶法

高宇政光除了經營日本茶專賣店「思月園」之外，也廣泛活躍於許多相關活動。其中之一就是他自己所舉辦的「日本茶講座」活動。活動每個月舉辦2回，地點就在店裡的品茶區，內容大多是適合日本

茶新手的主題。

「這個講座最重要的，是讓所有參加者能創造出自己覺得美味的泡茶方法。」

說到茶器的挑選原則，高宇政光以常滑急須（譯註：愛知縣常滑市的陶燒急須，非常常見）為例，表示無論外形、大小或茶濾的細密度，常滑急須完全具備了沖泡美味好茶的所有條件。

高宇政光將由日本各產地引入的茶葉並陳於店內，茶葉的種類時常保持在100種以上。

DATA

思月園
しげつえん

地址／北區赤羽 1-33-6
TEL ／03-3901-3566
營業時間／10:00 ～ 20:00
定休／週二
http://homepage2.nifty.com/
teashop-shigetuen/index.html

[鍾 愛 的 私 房 茶 器]

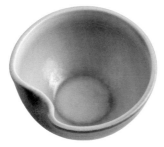

來自比利時的茶碗

在比利時的茶行舉辦日本茶講座時發現的茶碗。優美的色調與凹陷的底部設計，讓高宇政光愛不釋手。

友人送的牛隻造形後手急須

以水牛為意象的急須。是過去在台灣舉辦日本茶講座時，提供場地的老闆為屬牛的高宇政光所準備的禮物。

購自台灣的茶壺

以日本人的認知來說完全無法想像的塑膠製急須。是台灣常見、設計簡易的造形，卻能沖泡出美味好茶。

<div align="center">高宇政光的珍藏</div>

「以設計競圖為藍本打造、全世界只有800個的茶壺」

以靜岡縣茶商協會舉辦的設計競圖優勝作品為藍本，特地遠赴義大利聘請玻璃工匠實際打造製成。實用性雖然不高，卻是全世界只有800個的珍藏品。

蓋子下方連接著茶濾的設計，只要浸在熱水中就能完成泡茶。

左右日本茶味道的茶器
以名器品味茶的世界

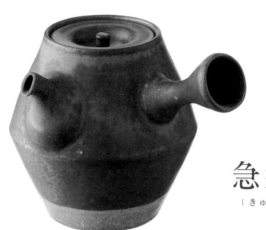

（角掛政志）
鐵釉算珠急須

擁有強烈存在感的獨特外形，靈感來自算珠。茶濾網孔細密，出水優美。／❶

急須
〔きゅうす〕

（curaci-on Tea:f）
茶壺（織部）

運用了鎬紋與織部釉等傳統製陶法的時尚造形茶壺，適用於各種場合。／❹

（加藤財）
變色後手急須

使用發色土製作的無釉茶壺。加藤財為急須藝術家，以細膩優美的急須作品聞名。／❸

（西川聰）
黑土瓶

出自柳宗理設計的出西窯系列。講求材質完全取自當地，包括陶土、釉藥、燒窯的薪柴等。／❷

DATA

❶ ももふく
MOMOHUKU
地址／東京都町田市原町田 2-10-14-101
TEL／042-727-7607
http://www.momofuku.jp/

❸ 荻窪 銀花
おぎくぼ ぎんか
地址／東京都杉並區荻窪 5-9-20 1F
TEL／03-3393-5091
http://www.kan-an.com/

❺ 桃居
とうきょ
地址／東京都港區西麻布 2-25-13
TEL／03-3797-4494
http://www.toukyo.com/

❷ designshop
デザインショップ
地址／東京都港區南麻布 2-1-17
白大樓 1F
TEL／03-5791-9790
http://www.designshop-jp.com/

❹ 三鄉陶器
さんごうとうき
地址／岐阜縣土岐市泉北山町 4-2
TEL／0572-53-1055
http://www.sango-toki.co.jp/

❻ WISE・WISE
tools
ワイス・ワイス
ツールズ
地址／東京都港區赤坂 9-7-4
Tokyo-Midtown Gardenside Galleria 3F
TEL／03-5647-8355
http://wisewise.com/

名器除了講求大小與功能性之外，
更講究永垂不朽的設計與質感。
接著就來欣賞這些可作為珍藏的名器吧！

攝影＝內田年泰

〔茶和〕
急須
講求功能性，設計重點在於把手
與蓋鈕的位置。／⑦

〔岡晉吾〕
急須
以使用者為出發點的設計，質感
圓潤優雅。／⑥

〔西川聰〕
鐵釉茶壺
西川聰最擅長表現原始不加造作
的觸感。／⑤

〔水野博司〕
梨皮急須・大平丸
專製急須與土瓶的水
野博司作品。外形端
正規矩，方便茶葉渣
倒出，使用上非常方
便。／⑨
（譯註：「平丸」指扁平、
圓潤的造形。）

〔stylez〕
茶壺
以高硬度的骨瓷製
成，可放心作為日常
使用。設計簡約，散
發溫潤氣質。※ 已停
產／⑧

〔KIWAMI collection〕
AKE 茶壺
瓷製的茶濾出自工匠
之手。特殊設計的壺
嘴，使得斷水乾淨俐
落。／⑪

〔千田玲子〕
急須（土瓶）
不使用轆轤、直接以
手捏形的土瓶。造形
獨特，有著質樸的風
情。瓶身上的白化妝
土，紋路各有不同。
／⑩

⑪ 深川製磁
ふかがわせいじ
地址／佐賀縣
西松浦郡有田町
原明乙111番地
TEL／0955-46-2251
http://www.fukagawa
-seiji.co.jp/

⑩ Gallery
一客 東京店
ギャラリーいっきゃく
とうきょうてん
地址／東京都澀谷區
神宮前 4-7-3
神宮前 HM 大樓 2F
TEL／03-5772-1820
http://www.ikkyaku.
co.jp/

⑨ 田園調布銀杏
田園調布いちょう
地址／東京都大田區
田園調布 3-1-1
Gades田園調布大樓
2F
TEL／03-3721-3010
http://www.ichou-jp.
com/

⑧ NARUMI（鳴海製陶）
marketing 部門
なるみ マーケティングぶ
地址／東京都港區
虎之門 4-1-8
虎之門4MT大樓 4F
TEL／03-5776-6305
http://www.e-narum
i.com/

⑦ HAKUSAN SHOP
（白山陶器
東京 showroom）
はくさんしょっぷ
地址／東京都港區南
青山 5-3-10
TEL／03-5774-8850
http://www.hakusan
-shop.com/

湯呑
〔 ゆのみ 〕

〔 藤吉憲典 〕
曆文湯吞

以古伊萬里為意象的
現代風格設計。原料
土中混合了碎石粒，
因此雖然是瓷器，卻
有著凹凸不平的陶器
觸感，為一大特色。
／②

〔 藤田佳三 〕
刷毛目小湯吞

俐落揮灑的刷毛紋路
展現生命力。嬌小的
尺寸方便女性使用。
隨著使用，愈能展現
優雅風情。／③

〔 出西窯 〕
番茶碗

搭配土瓶（P66 左下
）使用的番茶湯吞。
表現有著凹凸不平紋
理，觸感舒適。手掌
大小的容量正好適合
日常使用。／④

〔 有松進 〕
點紋輪花湯吞

有著圓潤杯身，以及女性風情的花
卉圖騰。容量較大，適合用來細細
品味飯後的番茶。／①

DATA

⑤ 宙SORA
そら
地址／東京都目黑區
碑文谷 5-5-6
TEL／03-3791-4334
http://tosora.jp/

④ yūyūjin
ユウユウジン
地址／東京都目黑區
鷹番 3-4-24
TEL／03-3794-1731
http://www.yuyujin.
com/

③ 荻窪　銀花
おぎくぼ ぎんか
地址／東京都杉並區
荻窪 5-9-20 1F
TEL／03-3393-5091
http://www.kan-an.
com/

② ももふく
MOMOHUKU
地址／東京都町田市
原町田 2-10-14-101
TEL／042-727-7607
http://www.momofu
ku.jp/

① 田園調布銀杏
田園調布いちょう
地址／東京都大田區
田園調布 3-1-1
Gades 田園調布大樓
2F
TEL／03-3721-3010
http://www.ichou-jp.
com/

〔山本教行〕

灰釉切立小鉢

沉穩的配色展現穩重的氛圍。容量大，也能用在咖啡與料理上，是非常方便好用的器皿。／⑧

〔上泉秀人〕

鎬紋湯吞

瓷器中混合了陶土，鐵質在茶器表面呈青灰色表現，展現出溫暖風情。細密的鎬紋觸感十分舒服。／⑤

〔矢尾板克則〕

色繪湯吞

以波普色調的器皿而聞名的陶藝家矢尾板克則的作品。清爽明亮的顏色，為餐桌更添光彩。／⑨

〔松本伴宏〕

赤繪 渦 汲出

有著獨特赤繪的汲出，為松本伴宏的創作。鵝黃色的刷毛紋與赤繪的對比，展現療癒心靈的現代風情。※ 純手工創作，尺寸不一。／⑥

〔鐵線〕

煎茶

外形優雅，搭配有著優美「鐵線」設計的茶蓋。潔白的白瓷上繪製著栩栩如生的琉璃色花朵，相襯相映的色調為一大特色。／⑩

〔cutaci-on Tea:f〕

煎茶碗（粉引）

優雅的粉引更彰顯茶色之美。寬粗的鎬紋除了設計上的表現，同時也兼具拿握的功能性。／⑦

⑩ **大倉陶園**
おおくらとうえん

地址／神奈川縣
橫浜市戶塚區秋葉町
20
TEL／045-811-2185
http://www.okurato
uen.co.jp/

⑨ **桃居**
とうきょ

地址／東京都港區
西麻布 2-13-13
TEL／03-3797-4494
http://www.toukyo.
com/

⑧ **夏椿**
なつつばき

地址／東京都
世田谷區櫻 3-6-20
TEL／03-5799-4696
http://www.natsutsu
baki.com/

⑦ **三鄉陶器**
さんごうとうき

地址／岐阜縣土岐市
泉北山町 4-2
TEL／0572-53-1055
http://www.sango-
toki.co.jp/

⑥ **Madu 玉川高島屋
S・C 店**
マディ たまがわたかしまや
エス・シーてん

地址／東京都世田谷區
玉川 3-17-1
玉川高島屋南館 4F
TEL／03-5797-3043
http://www.madu.jp/

湯冷

[ゆさまし]

〔鈴木稔〕

片口

以益子燒的傳統素材製成的片口茶器。不使用轆轤而直接以手成形，有著獨特的表情與脫俗風味。以新窯燒成，外觀十分美麗。／❶

〔石田誠〕

南蠻片口

不施釉藥的燒締湯冷。經過4天不間斷的窯燒，硬度非常高，帶有柔和的陶燒風情。／❸

〔有松進〕

六角片口

以自然灰釉交織成獨特紋路，散發優雅風味。外觀呈六角形，是貼近手感的佳品。也適合作為酒器或盛裝沾麵醬。／❷

DATA

❷ 田園調布銀杏
田園調布いちょう

地址／東京都大田區田園調布 3-1-1
Gades 田園調布大樓 2F
TEL／03-3721-3010
http://www.ichou-jp.com/

❶ 宙 SORA
そら

地址／東京都目黑區碑文谷 5-5-6
TEL／03-3791-4334
http://tosora.jp/

茶筒

〔 ちゃづつ 〕

〔 開花堂 〕
隨身型銅製茶筒

堅持傳統製法，從切材到
完成，全由工匠細心親手
打造的銅製珍品。精密的
雙層構造可確保高度密
封。／❹

〔 永井健 〕
素締
茶筒（大）

光是擺在桌上就自成一幅
畫。厚度雖薄，但硬度十
足，可完全阻隔多餘濕氣。
圓形蓋子還能充當茶匙。
／❷

❹ WISE・WISE tools
ワイス・ワイス ツールズ

地址／東京都港區赤坂 9-7-4
Tokyo-Midtown Gardenside Galleria 3F
TEL／03-5647-8355
http://wisewise.com/

❸ ももふく
MOMOHUKU

地址／東京都町田市原町田 2-10-14-101
TEL／042-727-7607
http://www.momofuku.jp/

茶托 〔ちゃたく〕 5

陶茶托

施以黑釉的瓷製茶托。淺淡的刻紋與黑炭般的質感，散發簡約優雅的存在感。／❷

〔森山轆轤工作所〕

緣線描 4.5 寸●漆茶托

茶托有盤緣設計，上有刻線，具備方便拿取的功能性。擁有拭漆特有光澤的木紋散發雅緻的氛圍。／❶

〔隅田朋之〕

櫻皿

若有似無的鑿刻紋路展現自然表情。色調明亮，適合搭配其他茶器，與玻璃杯的組合也很適合。／❹

〔野村俊彰〕

欅茶托

木紋若隱若現，展現優雅色調。外觀設計耐用耐看，也適合作為點心盤等其他用途。／❸

DATA

❸ **田園調布銀杏**
田園調布いちょう

地址／東京都大田區田園調布
3-1-1 Gades田園調布大樓 2F
TEL／03-3721-3010
http://www.ichou-jp.com/

❷ **HAKUSAN SHOP**
（ **白山陶器 東京Showroom** ）
はくさんしょっぷ

地址／東京都港區南青山 5-3-10
TEL／03-5774-8850
http://www.hakusan-shop.com/

❶ **もやい工藝**
MOYAIKOGEI

地址／神奈川縣鎌倉市佐助
2-1-10
TEL／0467-22-1822
http://www.moyaikogei.jp/

茶匙

〔 ちゃさじ 〕

水牛角
茶匙

堅硬的水牛角只要經過磨圓，就能散發光澤，滑順的觸感令人愛不釋手。不僅外形極為優雅，使用起來也很方便。／⑥

棕木
茶匙

以硬度高、加工困難的印尼果樹人心果（SAWO）為材料，造形簡約，特色是有著茄子般的圓滑曲線。／⑤

⑥ **WISE・WISE tools**
ワイス・ワイス ツールズ

地址／東京都港區赤坂 9-7-4
Tokyo-Midtown Gardenside
Galleria 3F
TEL ／03-5647-8355
http://wisewise.com/

⑤ **Madu 玉川高島屋 S・C 店**
マディ たまがわたかしまやエス・シーてん

地址／東京都世田谷區
玉川 3-17-1
玉川高島屋南館 4F
TEL ／03-5797-3043
http://www.madu.jp/

④ **KOHORO**
コホロ

地址／東京都世田谷區
玉川 3-12-11　1F
TEL ／03-5717-9401
http://www.kohoro.jp/

陶瓷
產地與特徵

萩

風格優雅，隨著使用愈顯韻味，又稱為「荻燒七變」。●茶香御膳（照片為湯冷）。／❸

備前

原料為富黏性的土，不施釉藥、褐色的外觀充滿雅緻風味與存在感。●備前燒湯吞（棧切）。／❸

益子

以厚實、質樸的造形為代表。具溫暖表情的日常器皿深受歡迎。●木村三郎　黑釉急須。／❶

波佐見

波佐見燒的急須作品，白皙通透的白瓷與染付的表情十分迷人。●波佐見燒附把小急須。／❸

瀨戶

瀨戶為日本一大陶器產地，也是「瀨戶物」（譯註：陶瓷品的總稱）名稱的由來。照片中為瀨戶燒的湯吞作品。●瀨戶本業一里塚　角型湯吞。／❶

出西

以黑釉為代表、盛產耐用日常器皿的民窯。照片為值得收藏的珍品，可搭配同樣為出西燒的番茶碗（P60）。●出西窯　黑土瓶。／❺

有田

有田燒名窯香蘭社的代表系列商品──附蓋湯吞。白瓷上點綴著琉璃色蓋鈕，十分優美。● Orchid Lace　附蓋湯吞五件組。／❷

小石原

九州代表性陶器產地，特殊的幾何造形為
一大特色。照片中急須尺寸為10.5cm、壺口
直徑 5.5cm。●太田哲三　飴釉急須。／❶

湯町

以樸實的外形與明亮色調為特色，大多是
日常用食器。照片中湯吞尺寸為寬7.5cm、
高8.2cm。●湯町窯　鎬紋湯吞。／❺

小鹿田

具有飛鉋紋路等強烈風格的日常食器。尺
寸大小為φ7.5×高8cm。●坂本茂木　飛
鉋紋湯吞。／❶

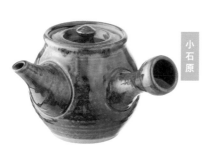

立杭

日本傳統古窯之一。照片的湯吞展現了登
窯作品的獨特模樣與色調，尺寸為φ7.5×
高7cm。●清水俊彥　糠釉面取湯吞。／❶

DATA

❸ 香蘭社
こうらんしゃ
地址／佐賀縣西松浦郡有田町幸平1丁目3番8號
TEL／0955-43-2132
http://www.koransha.co.jp/

❹ yūyūjin
ユウユウジン
地址／東京都目黑區鷹番 3-4-24
TEL／03-3794-1731
http://www.yuyujin.com/

❶ もやい工藝
MOYAIKOGEI
地址／神奈川縣鎌倉市佐助 2-1-10
TEL／0467-22-1822
http://www.moyaikogei.jp/

❺ WISE・WISE tools
ワイス・ワイス ツールズ
地址／東京都港區赤坂9-7-4
Tokyo-Midtown Gardenside Galleria 3F
TEL／03-5647-8355
http://wisewise.com/

頂級茶器

為特別時刻而準備

接著介紹不同於平常使用、只用於特別場合的特殊茶器。

這些珍藏的茶器作為禮物送人，絕對也能深受喜愛。

攝影＝內田年泰

（東京復刻玻璃杯）

**BRUNCH
玻璃杯
10oz 千本**

創業於明治32年(1899)的廣田哨子，自昭和初期開始便有大量商品輸出海外。此為其中一款適用於現今生活的復刻商品。／❶

（丹心窯　汲出）

水晶青海波

在天草白瓷上以手工鑿出孔洞，再仔細地一個個親手填塞黏土製成，是項費時費工的陶瓷作品。散發著水晶般的光澤與通透感。／❶

傳統工藝

Rin店裡的所有茶器，全是傳統技術的展現。
最適合在特別的日子，與特別的人一同使用。

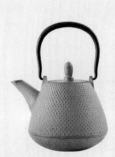

（南部鐵　急須　Roji）

**圓頂形　霰釜　0.4L
若葉色**

南部鐵器「Roji」充分展現了岩手製壺工匠的非凡技術。這只色彩鮮明的彩色急須無論是表面的模樣，還是絕妙的色調呈現，都令人相當著迷。／❶

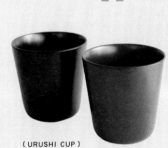

（URUSHI CUP）

**紅豆色漆
黑色漆塗**

以天然木材削形、並施以塗漆的杯子。重量輕而不易破裂，富保溫效果。就口時有著漆器特有的圓潤感。／❶

DATA

❷ 皇家哥本哈根名瓷 本店
ロイヤル コペンハーゲン 本店

地址／東京都千代田區有樂町1-12-1
新有樂町大樓 1F
TEL ／ 03-3211-2888
https://www.royalcopenhagen.jp/

❶ Rin
リン

地址／東京都千代田區神田淡路町
2-101 Waterras Tower Common 2F-1
TEL ／ 03-3525-8840
http://rin-japan.jp/

〔全花邊唐草〕
急須／茶杯／湯冷
以格調高雅的皇家藍繪製的優雅茶器組。／②

正式茶器

高價的正式茶器非常適合作為贈禮。於此介紹幾款茶器，提供各位作為向重要人物表達心意的參考。

「日本」
運用傳統技法「素燒」製成的湯吞。杯身上的手繪櫻花可為茶會更添色彩。／④

〔月華〕
夫婦湯吞
以溶解釉藥所得到的結晶展現優美光澤，是少數工匠才會的特殊技法。／③

④ 大倉陶園
おおくらとうえん

地址／神奈川縣橫浜市戶塚區秋葉町20
TEL／045-811-2185
http://www.okuratouen.co.jp/

③ 立吉
たち吉

地址／京都府京都市下京區四条通富小路角立売東町21
TEL／075-211-3143
http://www.tachikichi.co.jp/

日本三大和菓子

日本茶

果然還是與和菓子最搭配

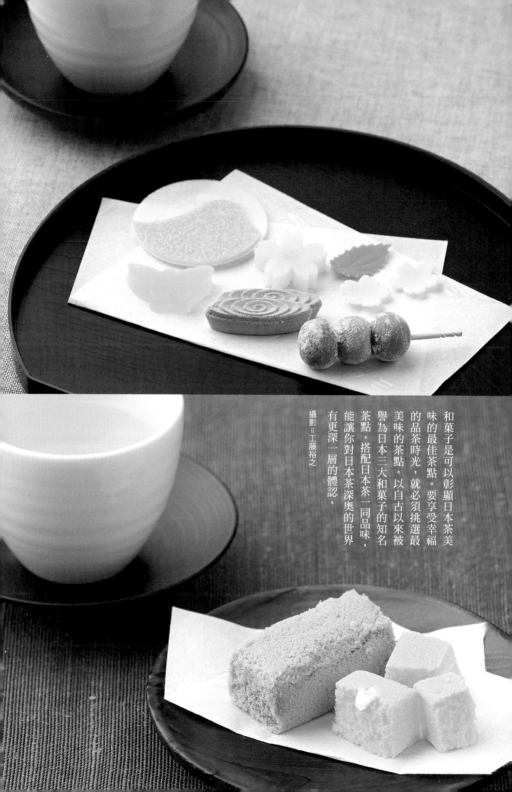

攝影＝工藤裕之

和菓子是可以彰顯日本茶美味的最佳茶點。要享受幸福的品茶時光，就必須挑選最美味的茶點。以自古以來被譽為日本三大和菓子的知名茶點，搭配日本茶一同品味，能讓你對日本茶深奧的世界有更深一層的體認。

加 賀 · 金 澤

三百多年來不變的極致美味——
日本三大銘菓之一，長生殿。

長生殿

以德島縣的和三盆糖、北陸的糯米粉，以及國產本紅等頂級材料製成。過去為大名茶會專用茶點，也曾作為貢品上獻給德川幕府。

DATA

加賀藩御用菓子司
かがはんごようかしつかさ

地址／石川縣金澤市大手町 10-15
TEL ／076-262-6251
營業時間／9:00～18:30、9:00～18:00（冬季）
定休／僅元旦休2天

長生殿是當年加賀藩藩主前田利常為了茶會而發想的茶點。原本只有城中貴族才品嘗得到，一直到明治時期之後，才廣泛流傳於庶民之間。長生殿的製作方法三百多年來一直維持不變，其中尤其「生〆」的柔滑口感，是剛做好、未經乾燥才有的美味。

【 三百多年不變的傳統製法 】

將模型上的麵糰倒出即完成。照片中剛做好的「生〆」有著不一樣的美味。

將麵團填入木製模型中。這個步驟需要非常熟練的技巧，才有辦法填得又快又整齊。

混合和三盆糖與糯米粉，捏成麵糰。有著使用痕跡的古老擀麵棍，可以讓人感受到老店的技藝。

日 本 茶 與 和 菓 子 的 美 味 法 則

三 色 羊 羹 × 番 茶

甜度降低，
使茶點變得更輕盈、好入口

山中石川屋的羊羹「薄口」
一如其名，甜度比一般羊羹
低，味道清淡爽口。且沒有
豆腥味又不膩口，可搭配低
咖啡因、喝再多也不會對腸
胃造成負擔的番茶一同品嘗。

DATA
石川屋山中
いしかわややまなか
地址／石川縣加賀市山中溫泉本町２ナー 24
TEL ／ 0761-78-0218
營業時間／10:00 ～ 19:00
定休／不定期

生 落 雁 × 玉 露

玉露的風味與落雁的微甜
激盪出絕妙美味

落雁糕中挾著羊羹餡，形成
黑白對比之美。嘗一口生落
雁，再喝上一口玉露，落雁
化在茶湯中，而殘留口中的
羊羹甜味，更凸顯玉露的淡
雅風味。

DATA
諸江屋
もろえや
地址／石川縣金澤市野町 1-3-591
TEL ／ 076-245-2854
營業時間／10:00 ～ 19:00
定休／不定期

柴 舟 × 焙 茶

生薑風味與焙茶
交織出芬芳香氣

以加賀百萬石銘菓而深受歡
迎的「柴舟」，是一款表面刷
塗著蜜漬生薑的煎餅，有著
優雅的大人口味。搭配焙茶
一同品嘗，焙茶的香氣與淡
薄的生薑風味堪稱絕妙。

DATA
柴舟小出
しばふね こいで
地址／石川縣金澤市橫川 7-2-4
TEL ／ 076-241-3548
營業時間／8:30 ～ 19:00
定休／1 月 1 日、2 日

春 風 × 抹 茶

以溫潤味蕾
搭配抹茶一同品嘗

展現春風吹撫、水邊花瓣漂
浮風情的一款茶點。嚴選上
等材料，透過茶點師傅的手
藝，創造出一幅幅四季不同
的風情。這款有著優美外觀
與美味味蕾的季節風上生菓
子，最適合搭配抹茶享用。

DATA
村上
むらかみ
地址／石川縣金澤市泉本町 1-4
TEL ／ 076-242-1411
營業時間／8:45 ～ 17:15
定休／不定期

京 都

京都，一個多元文化盛開的城市。
在此誕生的和菓子，也開創出一套獨特的文化。

日本最古老的茶室「待庵」

在京都的妙喜庵，現存著一處當年千利休親自打造的日本最古老茶室「待庵」。據聞利休喜歡的和菓子，大多是非常簡單的茶點。

走過千年歷史，古都京都開創出繁華的上方文化。風光明媚、匯聚各地物產的土地風情，為這裡的人們帶來了絕佳的美感，並催生出屬於這份「美感」的菓子，因而誕生今日有著高雅氣質的「京菓子」。「京菓子」不僅具備京上菓子職人的細膩，如今更被視為一項職人手藝而不斷地傳承。

【 愈瞭解愈深奧的京菓子種類 】

薯蕷饅頭

薯蕷即日本山藥。運用薯蕷皮的黏性製成、有著圓膨外形的蒸饅頭。

練切

以豆沙加上求肥（譯註：類似麻糬的和菓子）或寒梅粉等具有黏著作用的材料捏製而成。外形通常為花草等季節之物。

打物

寒梅粉或微塵粉（譯註：同為加工過的糯米粉）混合砂糖、填入木製模型製成的菓子。又稱為「干菓子」或「乾燥菓子」。

葛菓子

葛粉與砂糖溶煮後揉捏而成的透明菓子。有著清涼感，適合夏天食用。

日本茶與和菓子的美味法則

🍃 季節生菓子 × 抹茶

**具季節感的
京菓子代表**

有著櫻紅與嫩綠色彩、充滿春天氣息的金團。擁有優雅季節色調的餡料口感滑順，入口即化，適合搭配濃茶一同品嘗。

DATA

甘春堂
かんしゅんどう

地址／京都府京都市東山區川端通正面大橋角
TEL／075-561-4019
營業時間／9:00～18:00　定休／全年無休

🍃 京觀世 × 煎茶

**搭配煎茶品嘗
凸顯小倉餡的風味**

京觀世是以小倉餡（譯註：豆沙中混合蜜漬紅豆的餡料）與村雨餡（譯註：米粉與紅豆餡蒸成的餡料）包捲成漩渦狀的一款茶點。適合搭配濃厚的煎茶品嘗。煎茶特有的淡雅香氣，讓優雅的小倉餡風味更為凸顯。

DATA

鶴屋吉信
つるやよしのぶ

地址／京都府京都市上京區今出川通堀川西入
TEL／075-441-0105
定休／不定期

🍃 銅鑼燒 × 焙茶

**甜而不膩的味道
讓人隨時都想品嘗**

柔軟膨滑的外皮，搭配精選紅豆熬煮的內餡。低甜度的內餡，可以品嘗得到富彈性的口感與優雅的甜度。

DATA

笹屋伊織
ささやいおり

地址／京都府京都市下京區七条通大宮西入花畑 86
TEL／075-371-3333
定休／週二（如遇每月20～22日則照常營業，另擇日休假）

🍃 落雁 × 玉露

**優雅的甜味
成就絕佳韻味**

名為「御所車」的落雁糕是一款包有小倉餡、口味清爽、有著圖樣壓紋的蒸菓子。搭配玉露的深韻與溫潤甘甜，更顯鬆軟落雁的香甜。

DATA

老松
おいまつ

地址／京都府京都市右京區嵯峨天龍寺芒之馬場町 20
TEL／075-881-9033
營業時間／9:00～17:00　定休／不定期

🍃 蕎麥饅頭 × 番茶

**適合搭配
不搶蕎麥風味的番茶**

以蕎麥粉細心揉捏製成，一入口，內餡的甜膩與蕎麥的味道散發口中。建議搭配不影響蕎麥濃郁香氣的番茶一同品嘗。

DATA

本家 尾張屋
ほんけ おわりや

地址／京都府京都市中京區車屋町通二条下
TEL／075-231-3446
營業時間／10:00～20:00　定休／不定期

松江

以水都聞名的城下町——松江。

自大名茶人松平不昧帶來茶道文化後，開啟了松江的和菓子文化。

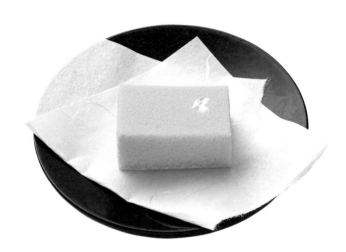

菜種之里

松江知名落雁糕，表現白蝶翩翩飛舞於一片綻放的油菜花田中。口感濕潤而不甜膩，適合搭配玉露品嘗。

DATA

三英堂
さんえいどう

地址／島根縣松江市寺町 47
TEL ／ 0852-31-0122
定休／不定期

如今仍保留城下町風情的松江，是個有著全日本知名茶室與和菓子老舖的城鎮。過去第七代藩主松平不昧為這裡帶來了茶道文化，直到現在，品茶的習慣仍深植於當地的生活中。不僅是茶，松平不昧也開啟了松江的和菓子發展。據聞，當年他藉由參勤交代，將江戶的茶道文化帶回松江，並開始於當地製作和菓子，自此開啟了松江的和菓子歷史。

【 熱愛茶與和菓子、以茶道治國的松平不昧 】

松平不昧生前熱中收藏天下名器，甚至對所藏極度重視與保護。如今松江還保留著可一窺他非凡見識與卓越美感、被譽為「不昧公珍藏」的名器與茶室。

不昧公創作的黑茶碗。他生前對於陶藝等松江的美術工藝發展十分鼓勵，自己也沉迷於茶器創作。

松平不昧

出雲松江藩第七代藩主。藉由與生俱來的素養及藩主的修養，創立了不昧流茶道。

日 本 茶 與 和 菓 子 的 美 味 法 則

若 草 × 番 茶

順口的甜膩
凸顯了茶葉香氣

以頂級糯米細心揉捏製成的
求肥，表面撒上嫩綠色的寒
梅粉。求肥的滑順口感中品
嘗得到獨特的黏度與風味，
建議搭配清爽的番茶一同品
嘗。

DATA
彩雲堂
さいうんどう

地址／島根縣松江市天神町124
TEL ／0852-27-2701
營業時間／10:00 ～ 19:00
定休／不定期

薄 小 倉 × 焙 茶

以焙茶襯托
茶點的優雅甜味

大納言紅豆以祕傳糖蜜蜜漬
3天，炊熟後加入寒天果凍
錦玉，最後細火窯煮至凝固。
一般搭配煎茶或抹茶，或是
以首重香氣的焙茶品嘗淡雅
之味，也別有一番風味。

DATA
桂月堂
けいげつどう

地址／島根縣松江市天神町97
TEL ／0852-21-2622
營業時間／9:00 ～ 19:00
定休／元旦

朝 汐 × 煎 茶

充滿風味的
柔嫩口感

這款薯蕷饅頭散發著若隱的
自然薯山藥香氣，內餡是以
紅豆去皮後製成低甜度的豆
沙。簡單優雅的味道，適合
與有著深韻香氣的上等煎茶
一同品嘗。搭配濃茶更能襯
托美味。

DATA
風流堂 寺町店
ふうりゅうどう

地址／島根縣松江市寺町151
TEL ／0852-21-3241
營業時間／9:00 ～ 19:00
（週日、國定假日、1月、2月 9:00～18:00）
定休／元旦

山 川 × 抹 茶

以上等抹茶
細細品味三大銘菓

日本三大銘菓之一，也是松
平不昧最愛的和菓子。滑順
的口感一入口隨即化開，適
合與抹茶一同品嘗，適中的
甜度搭配抹茶的甘甜正好。

DATA
風流堂 寺町店
ふうりゅうどう

地址／島根縣松江市寺町151
TEL ／0852-21-3241
營業時間／9:00 ～ 19:00
（週日、國定假日、1月、2月 9:00～18:00）
定休／元旦

提升日本茶的美味
日本知名
老舖和菓子

日本茶種類繁多，各種茶葉適合搭配的和菓子也千差萬別。
這裡將介紹長久以來深受日本人喜愛的老舖銘菓，
以及各自適合搭配的茶葉。

攝影／內田年泰、樋口勇一郎

一枚流麻布蜜豆羊羹
× 一保堂煎茶（日月）　東京

季節風半生菓子
× 煎茶　東京

口感豐富的
清涼羊羹

以丹波紅豆做成的
顆粒豆沙餡羊羹，
搭配水嫩寒天及富
彈性的求肥，形成
絕妙口感。清爽不
膩的甜度，最適合
搭配澀味與甘甜均
衡的一保堂煎茶。

DATA
麻布昇月堂
あざぶしょうげつどう

地址／東京都港區西麻布 4-2-12
TEL ／ 03-3407-0040
營業時間／平日 10:00 ～ 19:00
週六 10:00 ～ 18:00
定休／週日、國定假日
預訂／可（電話、FAX）

與煎茶一同品嘗
精緻單純的江戶風半生菓子

若說京菓子是以
「優雅」著稱，江戶
和菓子的象徵便
是「精緻」。和菓子
老舖長門的半生菓
子，完全純手工製
作，可以感受得到
職人的精神。江戶
風格的品嘗方式是
搭配煎茶輕鬆享用。

DATA
長門
ながと

地址／東京都中央區日本橋
3-1-3
TEL ／ 03-3271-8662
營業時間／ 10:00 ～ 18:00
定休／週日、國定假日
預訂／無

 富貴寄 _{登錄商標}
× 焙茶 　東京

 落文
× 玉露 　東京

搭配焙茶品嘗
吃不膩的單純美味

金平糖、花生、和
三盆糖、日式餅乾
等組合而成的江戶
和菓子。酥脆的口
感與樸實的味道，
非常適合搭配清香
的焙茶一同品嘗，
後味同樣清爽不膩。

DATA

銀座菊廼舍
ぎんざきくのや

地址／東京都中央區銀座 5-8-8
TEL ／ 03-3571-4095
營業時間／11:00 ～ 20:00
定休／不定期
預訂／可

多層次的香甜餡料
外皮散發香氣

甜度適中的蛋黃餡
完全包入豆沙餡中
蒸熟的和菓子，外
觀樸拙，卻有著深
奧的風味。在口中
化開的口感，適合
搭配黏稠的玉露。

DATA

清月堂本店
せいげつどうほんてん

地址／東京都中央區銀座 7-16-15
清月堂本店大樓 1
TEL ／ 03-3541-5588
營業時間／平日 8:30 ～ 19:00
週六 9:30 ～ 18:00
定休／週日、國定假日
預訂／可

 繡最中
× 玄米茶、煎茶 　東京

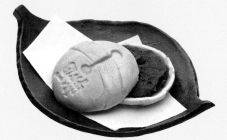

 栗最中
× 煎茶〈濃茶〉 　東京

美味香甜的優雅飴菓子
與濃茶的苦澀相互調和

大紅豆與和三盆糖
慢火攪拌而成的豆
沙餡，包入純手工
烤製外皮內的頂級
最中。一口當中，
一口濃茶，濃茶高
雅的苦澀中充滿著
雅緻的甘甜。

DATA

梶野園
かじのえん

地址／東京都北區西之原 4-65-5
TEL ／ 03-3910-5760
營業時間／9:00 ～ 17:00
定休／週日
預訂／可

與飴菓子優雅甜膩內餡的
絕妙組合

新鮮的栗子餡，搭
配散發香氣的外
皮，絕妙的風味非
常適合厚沖煎茶。
品嘗完濃醇香甜的
菓子，喝上一口淡
雅的煎茶，有助於
恢復口中清爽。

DATA

麻布 青野總本舖
あざぶ あおのそうほんぽ

地址／東京都港區六本木 3-15-21
TEL ／ 03-3404-0020
營業時間／平日 9:30 ～ 19:00
土曜 9:30 ～ 18:00
定休／週日
預訂／可

 豆大福 × 番茶 東京

以簡單沖泡的番茶
享受食材最天然的美味

不添加防腐劑,堅持當天製作、當天販售的限量豆大福。建議搭配可快速沖泡的番茶或煎茶,以充分享受新鮮現做的美味。

DATA

群林堂
ぐんりんどう

地址╱東京都文京區音羽2-1-2
TEL╱03-3941-8281
營業時間╱9:30～17:00
定休╱週日
預訂╱無

細口、黑太兩種組合 × 番茶 東京

口感酥脆
搭配番茶一同品嘗

口感酥脆、沒有油耗味的花林糖。無論是油溫的控制,或是麥芽的蘸裹程度,處處可見職人的手藝。適合搭配清爽的番茶,可充分凸顯花林糖的優雅甘甜。

DATA

花林糖 淺草小櫻
かりんとう 淺草小櫻

地址╱東京都台東區淺草4-14-10
TEL╱03-5603-5390
營業時間╱10:00～17:30
定休╱週日
預訂╱可

五勝手屋羊羹 × 煎茶 北海道

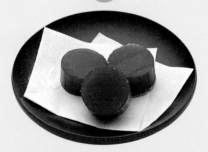

愈吃愈美味的
淡雅香氣與甜膩

以珍貴的羊羹材料金時豆,混合寒天與砂糖,經過一整天細火煉煮而成。口感濕潤,甜而不膩,是熟練的職人才有的手藝。建議搭配煎茶品嘗。

DATA

五勝手屋本舖
ごかってほんぽ

地址╱北海道檜山郡江差町字本町38番地
TEL╱0139-52-0022
營業時間╱8:00～19:00
定休╱元旦　預訂╱可

草餅 × 玄米茶 東京

以燙口的玄米茶
彰顯艾草的風味

這款艾草麻糬外皮包裹內餡的草餅,自創業以來一直維持不變。為保留艾草香氣,建議搭配後味清爽的玄米茶一起品嘗。

DATA

志"滿草餅
志"滿ん草餅

地址╱東京都墨田區堤通1-5-9
TEL╱03-3611-6831
營業時間╱9:00～17:00
定休╱週三
預訂╱無

越乃雪 × 抹茶　新潟

乃し梅 × 焙茶　山形

適合搭配抹茶
充滿濃郁風味的優雅甜膩

被譽為日本三大銘菓的「越乃雪」，是以越上頂級糯米碾成的糯米粉，混合德島與三盆糖製成。搭配抹茶品嘗，抹茶的苦味更凸顯菓子的甜。

DATA
大和屋
やまとや

地址／新潟縣長岡市柳原町 3-3
TEL ／ 0258-35-3533
營業時間／9:00 ～ 17:30
定休／不定期
預訂／可

山形必備茶點
搭配焙茶清爽品嘗

取村山產的完熟梅、砂糖、寒天為材料，以傳統製法製作而成，是深受山形人喜愛的一款和菓子。可搭配焙茶等澀味淡、香氣足的茶葉一同品嘗這清爽的美味。

DATA
乃し梅本舖 佐藤屋
のしうめほんぽ さとうや

地址／山形縣山形市十日町 3-10-36
TEL ／ 0120-01-3108
營業時間／8:30 ～ 18:00
定休／元旦
預訂／無
http://satoya-matsubei.com

和菓子
美味吃法 Q & A

Q1 ｜ 如何保存
和菓子的美味？

生菓子美味的祕訣是盡可能趁新鮮食用。放冰箱保存會使得生菓子變乾硬，因此買來若當天就要食用，放置陰涼處即可。若是收到禮盒、分量太多，可放入密封容器中再冷藏保存，便可避免直接接觸冷空氣。

Q2 ｜ 和菓子
適合搭配何種器皿？

一般來說，和菓子都會搭配專門盛放菓子的器皿。這類器皿包括陶器、瓷器、金屬器皿等各式種類，挑選原則最好與菓子相互襯托。若是將有花朵圖樣的器皿，搭配象徵鮮豔花卉的和菓子，兩者互搶焦點，看起來就不是很協調。

白松最中 × 煎茶　宮城

相互襯托美味的
深韻組合

嚴選最頂級的天然材料，堅持樸質的好味道。搭配抹茶或厚沖煎茶品嘗，香甜的外皮與濃郁的紅豆甘甜，加上茶葉優雅的苦澀，讓美味更顯深奧。

DATA
白松最中本舖
白松がモナカ本舖

地址／宮城縣仙台市青葉區中央 2-1-26
TEL ／ 022-222-4847
定休／週日、國定假日
預訂／可

吉備丸子 × 番茶　岡山

點心的最佳組合
番茶與吉備丸子

吉備丸子是糯米加
入砂糖、麥芽捏成
糰，再加上黍米調
味製成。有著淡淡
甜味，常見於生活
中，搭配番茶品嘗，
享受放鬆的片刻。

DATA
廣榮堂
こうえいどう
地址／岡山縣岡山市
中區藤原 60
TEL ／ 086-271-0001
定休／不定期
預訂／可

羽二重餅 × 玉露　福井

麻糬在口中化開的滑順口感
搭配玉露的清香堪稱絕妙

蒸熱的糯米加上砂
糖與麥芽一起捏成
麻糬菓子。外觀如
絲綢般輕薄滑順，
入口即化的口感十
分美味。可搭配有
黏稠口感的玉露一
同品嘗。

DATA
羽二重餅總本舖 松岡軒
はぶたえそうほんぽ まつおかけん
地址／福井縣福井市中央
3-5-19
TEL ／ 0776-22-4400
預訂／無

赤福餅 × 番茶　三重

入口滑順
後味淡雅

伊勢名產，濕潤的
麻糬外皮，包裹著
滿滿豆沙餡。適合
搭配苦味與甜度溫
和的番茶，可充分
品嘗到麻糬菓子的
滑順口感與優雅甜
度。

DATA
赤福本店
あかふくほんてん
地址／三重縣伊勢市
宇治中之切町 26
TEL ／ 0596-22-7000
營業時間／ 5:00 ～ 17:00
定休／無休
預訂／限冬季

登鮎 × 玉露　岐阜

一口咬下，滿是求肥的香甜與美味

玉井屋本舖代表性
銘菓。長崎蛋糕的
麵糊用的是頂級麵
粉與雞蛋，裡頭包
著求肥，烤成如香
魚般的造形。鬆軟
的口感與美味，搭
配溫潤的玉露最適
合。

DATA
玉井屋本舖
たまいやほんぽ
地址／岐阜縣岐阜市湊町 42
TEL ／ 058-262-0276
營業時間／ 8:00 ～ 20:00
定休／週三
預訂／可

元祖長崎蛋糕 × 玉露　長崎

鬆軟的口感
最適合搭配黏稠的玉露

福砂屋的長崎蛋糕
被譽為是最正宗的
長崎蛋糕，烤完經
過一晚的入味，為
蛋糕添加獨特香甜
與韻味，成就出醇
厚風味。入口即化
的口感，適合搭配
溫潤的玉露。

DATA

福砂屋
ふくさや

地址／長崎縣長崎市
船大工町 3-1
TEL ／ 095-821-2938
營業時間／ 8:30 ～ 17:00
定休／全年無休
預訂／可

一六塔 × 番茶　愛媛

番茶的清淡風味
襯衫柚子的香氣

去皮紅豆與白砂糖
炊煮成豆沙，再拌
入新鮮風味的柚
子。搭配淡雅清香
的茶一同品嘗，更
凸顯柚子的香氣。

DATA

一六本舖
いちろくほんぽ

地址／愛媛縣松山市
東方町甲 1076-1
TEL ／ 089-957-0016
營業時間／ 8:30 ～ 20:00
定休／全年無休
預訂／可

翻開
菓子文化的歷史

　　日本有座祀奉菓子之神的「菓祖神社」，
供奉的主神名為「田道間守命」，也就是被稱為菓子之神的人物。乘仁天皇時代，
田道間守受命遠赴常世國，花了 10 年的時間，帶回被
稱為長生不老
藥的橘子種子。
當時的菓子，
指的便是水果。
而田道間守所
帶回的橘子種
子，更是第一
種傳入日本的
水果。
　　後來，以果
汁、麵粉、米
粉等為原料製
成的唐菓子與
南蠻菓子相繼
傳入，之後演
變成如今的和
菓子文化。

在祀奉田道間守的菓
祖神社，可以看到許
多菓子商的身影。

鶴乃子 × 焙茶　福岡

以焙茶的清香
佐內餡的甜膩

福岡代表性銘菓。
圓滾滾的外皮，裡
頭包著充滿風味的
白豆沙蛋黃餡，十
分美味。低甜度的
溫潤口感，搭配清
香的焙茶，味蕾變
得更有韻味。

DATA

石村萬盛堂
いしむらまんせいどう

地址／福岡縣福岡市博多區
須崎町 2-1
TEL ／ 0120-222-541
定休／元旦
預訂／可

❶ 新潟縣

代表性茶葉
村上茶

日本最北邊的茶葉集中栽
種產區。為了抵抗積雪等
問題，在包括降低樹高等
下了許多工夫。

荒茶生產量

11t

❻ 三重縣

代表性茶葉
伊勢茶

日本第 3 大茶葉產地，也
盛產煎茶與冠茶，其中冠
茶產量占全日本的 30%。

荒茶生產量

6,770t

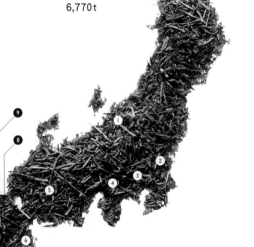

日本銘茶探訪

茶葉的香氣，來自產地土壤的味道

所謂「色數靜岡，香數宇治，味數狹山」。
但除此之外，日本還有許多茶葉產地。
接著就一起來瞭解日本各地的美味日本茶吧！

攝影＝內田年泰、深澤慎平、喜多惠美、前田耕司、藤村のぞみ
出典＝農林水產省 平成 26 年產茶摘取面積、收獲量及茶葉生產量資料

❽ 沖繩縣

代表性茶葉
沖繩茶

日本最早生產、採收的綠
茶產地。以東北部的名護、
國頭村茶葉最為興盛。

荒茶生產量

31t

❼ 鹿兒島縣

代表性茶葉
知覽茶

日本第 2 茶葉產地，僅次
於靜岡。除了知覽茶以外
也生產其他茶葉，皆為各
個產區的銘茶。

荒茶生產量

24,600t

⑤ 岐阜縣

代表性茶葉
白川茶、揖斐茶

以縣內東部生產的白川茶，及產於西部的揖斐茶為主。早晚溫差使得茶葉有著清爽香氣與甘甜。

荒茶生產量

625t

④ 靜岡縣

代表性茶葉：本山茶、
掛川茶、川根茶等

栽種範圍集中於日本最大茶園牧之原台地周邊、富士山山腳、天龍川及安倍川等流域。

荒茶生產量

33,100t

③ 埼玉縣

代表性茶葉
狹山茶

開發自鎌倉時代，歷史悠久的茶葉產區。高溫烘乾的「狹山火入」製法為一大特色。

荒茶生產量

560t

② 茨城縣

代表性茶葉
久慈茶

產區位於縣內北部的久慈茶，特色是有著山區產地獨有的濃郁香氣，及優美的茶色。

荒茶生產量

272t

⑩ 岡山縣

代表性茶葉
美作番茶

美作番茶是岡山東北地區所生產的傳統番茶，以特殊製法製成。

荒茶生產量

127t

⑨ 京都府

代表性茶葉
宇治茶

歷史悠久的茶葉產地，過去甚至還有足利將軍等知名武將的七處專屬茶園。

荒茶生產量

2,920t

⑧ 滋賀縣

代表性茶葉
朝宮茶

以煎茶為主。其中以窯燒聞名的信樂町生產的朝宮茶，澀味適中，香氣濃郁。

荒茶生產量

679t

⑦ 奈良縣

代表性茶葉
月之瀨茶

主要茶葉產區位於緊鄰三重縣、滋賀縣、京都府等知名產區的大和高原一帶山區。

荒茶生產量

1,810t

⑭ 高知縣

代表性茶葉
碁石茶

高知縣以碁石茶產地聞名。碁石茶為夏摘茶，採收後經過蒸菁，再放入桶子熟成，故又稱為後發酵茶。

荒茶生產量

289t

⑬ 德島縣

代表性茶葉
阿波番茶

最知名的為阿波番茶，透過乳酸菌作用的後發酵製法製成，酸味明顯。產區位於縣內山地間的坡地。

荒茶生產量

152t

⑫ 山口縣

代表性茶葉
山口茶

有悠久的茶葉栽培歷史，當地人日常多喝茶也是眾所周知的習性。縣內所生產的茶葉種類相當豐富。

荒茶生產量

139t

⑪ 島根縣

代表性茶葉
出雲茶

中國、四國地區僅次於高知縣的茶葉產地，以當地茶葉消費量高而聞名。主要生產玉露、抹茶等。

荒茶生產量

180t

⑯ 佐賀縣

代表性茶葉
嬉野茶

日本古老的茶葉產地，產茶歷史源自當年榮西於背振山種下茶樹種子。嬉野地區以釜炒茶為主要茶葉。

荒茶生產量

1,350t

⑮ 福岡縣

代表性茶葉
八女茶

以八女地區為中心向外擴張的煎茶產地。尤其星野村為生產頂級玉露投入大量心力，產量全日本第1。

荒茶生產量

2,160t

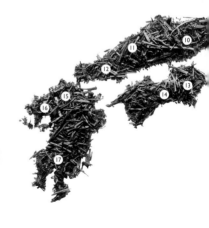

譯註：荒茶，採摘後只經過蒸菁乾燥、未經加工分類的茶葉。

茶葉的香氣，來自產地土壤的味道

江戶人鍾愛的深韻茶味

鄰近東京的日本茶一大消費地——狹山，有著深受江戶人喜愛、充滿淡雅清香的茶葉。

充滿鄉土風味的茶葉
自產、自製、自銷

鄰近東京，有一種深受關東人喜愛的茶葉──狹山茶。狹山茶的產地位於以茶葉為經濟作物的最北一帶。寒冷的氣候為夏天孕育出極具深韻的美蕾。再加上茶葉經過名為狹山火入的特殊加熱程序，香氣亦為絕品。比起內陸地方例如京都茶以遮蔽日照來成就茶葉的優雅風味，狹山茶的特色則是具有江戶人偏好的強烈味。

狹山茶的生產模式特色為自產、自製、自銷。這些鄰近茶園所精心栽種出來的茶葉，大家不妨細細品嘗。

中島園的茶葉從100g 300日圓的平價煎茶，到100g 3,500日圓的品評會比賽茶都有。另外也有其他地方買不到的狹山羊羹（8入）等人氣菓子。

──(受訪茶園)──

中島園

經營15代的老茶園，以美味茶葉深受歡迎。園內代代相傳的《中島家文書》為市定文化財（現藏於入間市博物館ALIT）。

DATA
地址／埼玉縣入間市根岸365
TEL／04-2936-1776
http://www.yamakyu-nakajimaen.net/

087

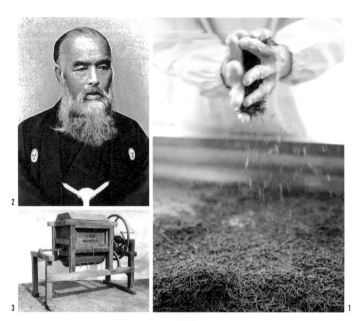

1）狹山茶是以江戶人喜愛的強烈茶味為特色的日本茶。
2・3）高林謙三醫生所發明的製茶機，是日本邁入近代茶業的關鍵。

《 進 一 步 瞭 解 狹 山 茶 》

入間市博物館 ALIT

可深入瞭解包括狹山茶在內等茶葉知識的設施。館內的「ALIT茶葉大學」講座，與每年舉辦數次茶會的茶室青丘庵等，對瞭解茶葉都非常有幫助。
http://www.alit.city.iruma.saitama.jp/

DATA

地址／埼玉縣入間市大字二本木100番地
TEL ／04-2934-7711
營業時間／9:00～17:00（最晚入館16:30）
定休／週一、每月第4個週二（國定假日除外）、國定假日隔天（週六、日、國定假日除外）、年底年初（12/27 ～ 1/5）
入館門票／大人200日圓

《 關東篇 》

日本全國銘茶圖鑑・1

這裡介紹包含大消費地東京在內的關東地區美味好茶。
不僅茶好喝，欣賞風格迥異的包裝也是一大樂趣。

《 推薦者紹介 》

松本美紀子

現居八女市的日本茶講師。秉持
著「茶可以牽起人與人之間的關
係」的信念，期望將日本茶的多
元傳達給更多人。

明田裕子

現居札幌市的日本茶講師。現任
專門學校日本茶講師，同時也在
當地電台主持日本茶文化資訊節
目。

原美壽子

現居川崎市的茶葉講師、日本茶
講師。積極推廣以急須泡茶的重
要性。

① 埼玉縣

狹山香

DATA
茶工房 比留間園
ちゃこうぼう ひるまえん
TEL／04-2936-0491

對茶葉十分講究的茶農比留間先生所研發的品種。可以體驗
到古老採茶歌「色數靜岡，香數宇治，味數狹山」當中所謂
狹山茶的魅力。（原）

② 埼玉縣

香美人

北茗

DATA
茶工房 比留間園
ちゃこうぼう ひるまえん
TEL／04-2936-0491

產自埼玉縣的「北茗」茶葉品種，是以照射紫外線的專利製
法製成。鮮明的香氣猶如花香，茶色的清澈度也很高，與中
國茶不分軒輊。（明田）

※ 地區劃分以茶葉銷售地為主。 ※ 水色判斷標準為3g的茶葉沖泡80cc的60～85℃熱水約60～90秒（包含煎茶
或無特別註記的情況）。※ 詳細資訊可能因時間改變，敬請見諒。

DATA

茶工房 比留間園
ちゃこうぼう ひるまえん

TEL／04-2936-0491

只要小啜一口，全身立刻能感受到茶葉的鮮明香氣與瞬間爆發的鮮味，品嚐過便難以忘懷。是一款標記有生產者的手捻茶，十分罕見珍貴。（明）

DATA

岩田園
いわたえん

TEL／0120-02-0653

岩田園的知覽茶是以日照充足、有著清淡甜香的茶葉製成，特色是帶有濃郁的甘甜。是一款十分美味的煎茶。（明田）

DATA

岩田園
いわたえん

TEL／0120-02-0653

岩田園是創立於嘉永2年（1849）的老茶舖。「瀧之川」使用的是細心栽種的茶葉，是相當珍貴的一款茶。特色是味道清爽，適合大眾味蕾。（明田）

DATA
WISE・WISE tools
ワイス・ワイス ツールス
http://wisewisetools.
com/

⑥ 東京都

山茶ばんばら茶（BANBARA茶）

室內裝飾與生活雜貨品牌WISE・WISE，在網站上也提供茶葉販售。這款茶葉以香氣為特色，有著山茶特有的鮮明香氣。（松本）

DATA
下北茶苑 大山
しもきた茶苑 大山
TEL／03-3466-5588

 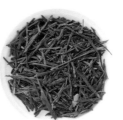

⑦ 東京都

澤之香

靜岡縣安倍川流域的本山茶。以傳統製法製成，是款適合日常飲用的一般淺蒸煎茶。甜澀苦鮮之間有著絕妙的協調。（明田）

DATA
思月園
しげつえん
TEL／03-3901-3566

⑧ 東京都

しゅんたろう（SYUNTAROU）

相當稀少珍貴的茶葉，有認識的必要。屬於早生品種，具春天風味。名稱親切好記也是這款茶的特色之一。（原）

DATA

若葉園
わかばえん

TEL／03-3806-5678

❾ 東京都

や ま び こ（YAMABIKO）

以本山茶為原料的一般淺蒸煎茶。在以深蒸茶為主流的現在，這款茶葉正好適合喜歡過去傳統茶葉的人飲用。味道鮮明，香氣也很棒。（原）

DATA

**神奈川縣
農協茶業中心**
神奈川縣
農協茶業センター

TEL／0465-77-2001

❿ 神奈川縣

足柄茶

極上

一款連當地人都不曉得的美味好茶。足柄山鄰近箱根與丹澤，天然環境豐富，造就出這款茶具備山地茶特有的溫順風味。（原）

DATA

茶之君野園
ちゃのきみのえん

TEL／03-3831-7706

⓫ 東京都

玉露

京都宇治小倉最頂級的玉露。正如所謂「清茶一盞亦醉人」，這款茶喝起來猶如頂級威士忌般令人陶醉，是非常珍貴的茶，有機會一定要品嘗看看。（原）

FOOD DICTIONARY ── NIHONCHA

狭山茶 ⑫ 埼玉縣

DATA
增岡園
ますおかえん
TEL／04-2936-0250

100％茶園自產的茶葉。採有機栽培，品質安心又安全。以急須細細沖泡，濃郁的香氣感受得到茶農的堅持。（松本）

火火煎茶 ⑬ 神奈川縣

DATA
茶來未
ちゃくみ
TEL／0467-55-5674

經過「練火」的大火加熱程序，產生特有的強烈焙煎香氣。咖啡因含量比一般煎茶少，晚上也能放心品嘗，因此大受好評。（松本）

特上煎茶 荒川（あらかわ）⑭ 東京都

DATA
茶匠奧村園
お茶の奧村園
TEL／03-3803-7166

風味濃郁，有著山地茶特有的澀味，習慣之後便會愛上這種獨特的口感。後味清雅甘甜，是款猶如下町人特性般一開始難以親近、爾後卻充滿溫和的好茶。（松本）

探尋
日本最大茶鄉的歷史

飄散茶香與歷史的牧之原台地

靜岡縣牧之原台地一片片廣大遼闊的茶園，是日本人記憶中的風景。
包括如今遍及全日本的「藪北」在內的許多茶葉品種，
以及日本茶文化的足跡，全都寫在這片土地上。

FOOD DICTIONARY | NIHONCHA

舊幕臣與人足一手打造的
牧之原大茶園

大井川位於東海道上，地形險峻難行。而位處大井川下游西岸的牧之原，是日本數一數二的茶葉產地。日本第一茶葉產地靜岡縣的歷史，始於明治維新推動之後，幕府舊臣因版籍奉還失去工作，繼而回歸農作，來到牧之原台地進行開墾，開始栽種茶葉。

這塊土地的特有風味，大多是可生長於各種土壤大的茶園。如今品茶的樂的靜岡優良茶葉品種「藪北」。「我們的茶田也以種植藪北為主呐！」茶農鈴木秀巳表示。他的茶園「マルユウ鈴木園」就位於牧之原台地的北部，是座面積廣趣遍及全日本，關於這一點，靜岡茶葉功不可沒。

靜岡的茶葉喝起來幾乎都很順口。鈴木園園主鈴木秀巳本身就具備日本茶講師的資格。種植於這片廣大牧之原台地的茶葉，依產地不同，各自都有獨自的品牌名稱。

受訪茶園

マルユウ鈴木園

名聲深受全日本肯定的老茶園「マルユウ（MARUYU）鈴木」，除了自家茶園栽種、生產、自銷的茶葉之外，也販售名家茶器，商品種類繁多。

DATA
地址／靜岡縣島田市金谷豬土居 2692-4
TEL／0547-45-2331
http://cha-suzukien.com/

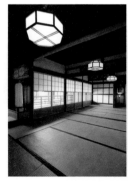

1・2）沐浴在初夏陽光下的新芽。3）擁有日本茶講師資格的鈴木先生，不僅栽種美味茶葉，就連沖泡方法等各種茶葉相關知識也很豐富。

《 探訪日本第一茶鄉的歷史 》

茶鄉博物館

館內最大特色為茶葉相關民俗資料及歷史展示。全日本唯一一處江戶時代知名大名茶人小堀遠州的復刻茶室，就位於館內，是絕不能錯過的展示之一。

DATA
地址／靜岡縣島田市金谷富士見町 3053-2
TEL ／0547-46-5588
營業時間／博物館、庭園 9:00 ～ 17:00
（最後入館時間 16:30）、
茶室 9:30 ～ 16:00（最後入館時間 15:30）
定休／週二（如遇國定假日擇休隔日）
入館門票／大人 1,000 日圓
（博物館與茶室套票）

中部、北陸編

日本全國銘茶圖鑑・2

同樣來自靜岡，每個產地的茶葉個性大不相同。
以下介紹幾個茶色與茶味表現各具特色的品種。

《 何謂日本茶講師？ 》

日本茶講師，指的是具備傳授廣泛日本茶知識資格的人。除了身為日本人
必須清楚的茶葉種類、美味沖泡方法及喝法之外，還必須瞭解茶葉栽種、
製茶方法、行銷知識、品種審查、健康功效，甚至是茶的歷史與文化等。
相關檢定每年舉辦 3 次，分別於 2、6、10 月。
http://www.nihoncha-inst.com/

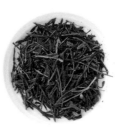

奧光　①靜岡縣

DATA
つちや農園
TSUCHIYANOUEN
TEL／0547-56-0752

產自靜岡縣川根群山環繞下的「奧光」屬於晚生品種，有著
溫和的嫩芽香氣。比喻來說就猶如是「日本的大吉嶺」。（原）

懷香茶　②靜岡縣

DATA
つちや農園
TSUCHIYANOUEN
TEL／0547-56-0752

以樹齡 100 年以上的在來種製成的一款茶。堅守傳統製法，
成就出令人懷念的質樸風味。喝得到茶葉的香氣與清爽的澀
味。（明田）

③ 靜岡縣

冠煎茶 **蒼い凪**（AOITAKO）

DATA

つちや農園
つちやのうえん

TEL／0547-56-0752

生長於海拔600公尺雲端、夏季氣候宜人之處。風味猶如高空涼爽清風。採收前採遮避日照方式，以減少澀味。（明田）

④ 靜岡縣

春摘茶 **紅富貴**

DATA

森內茶農園
もりうちちゃのうえん

TEL／054-296-0120

味道鮮明而深具口感。香氣充足，令人難以想像竟是日本國產茶。甚至品嘗得到不可思議的甜味，可直接飲用，不需另加砂糖。（明田）

⑤ 靜岡縣

日本紅茶 **藪北**

DATA

森內茶農園
もりうちちゃのうえん

TEL／054-296-0120

無農藥與化學肥料栽種製成，品質優良的日本紅茶。所使用的藪北品種是常見的日本茶茶葉，也能沖泡出濃郁甘甜香氣的紅茶。（明田）

FOOD DICTIONARY ｜ NIHONCHA

⑥ 靜岡縣

品種茶

香駿

DATA

森內茶農園
もりうちちゃのうえん

TEL／054-296-0120

兼具甜味與鮮明香氣，帶有女性特質，深受年輕女性歡迎。
茶園另外也提供許多不同品種的茶葉選擇，全是茶農夫妻倆
合力栽種生產。（明田）

⑦ 靜岡縣

靜六七一三二

覆蓋式川根茶

DATA

靜香農園
しずかのうえん

TEL／0547-57-2537

來自川根本町、堅持有機栽培的茶葉。僅限茶園自銷，不流
通於一般市面，可郵購預訂。清雅甜味與鮮味中帶有清爽的
澀味。（明田）

⑧ 靜岡縣

綠之雫

DATA

前田幸太朗商店
まえだこうたろうしょうてん

TEL／054-271-1950

香氣、甜味、苦澀等絕佳協調的茶葉。由擁有茶審查技術競
技大會最高十段資格的茶師前田文男調配，適合所有人的味
蕾。（原）

露光

DATA

JA 榛南
JA ハイナン

TEL ／ 0548-22-8000

包裝風雅，裡頭茶葉沖泡出來的茶色一如預期，是優美的綠色，與包裝色調吻合。適合用來細心招待重要之人，共享美麗的茶色。（松本）

⑩ 靜岡縣

秋冬番茶

DATA

片桐
かたぎり

TEL ／ 0548-22-0549

想喝的時候，熱水快速沖泡即可，輕鬆簡單就能品嘗。香氣溫和，味道十分順口，可搭配任何料理。夏天可沖泡成冰茶飲用。（松本）

⑪ 靜岡縣

獻上 加賀棒茶

DATA

丸八製茶場
まるはちせいちゃじょう

TEL ／ 0120-41-5578

加賀地區最受歡迎的茶葉，特色香氣清淡，味道圓潤優雅。除了熱沖的美味以外，夏天可充分享受冷泡的風味。（松本）

天翠

⓬ 靜岡縣

DATA

小島茶店
こじまちゃてん

TEL／054-252-1955

以本山茶與牧之原深蒸茶調配製成，孕育出多層次風味，充分展現全日本僅約10人的十段茶師鈴木義夫的絕佳感性。（原）

まちこ（MACHIKO）

⓭ 靜岡縣

DATA

中村米作商店
なかむらよねさくしょうてん

TEL／054-366-0501

具有櫻餅的櫻葉香氣，十分特別。原本為淘汰的茶葉，但深愛這股香氣的人卻將之作為商品並命名為「まちこ」，是款因愛而生的銘茶。（松本）

月光

⓮ 福井縣

DATA

茶樂 かぐや
CYARAKU KAGUYA

TEL／0776-73-0773

福井縣稱不上是個好的茶葉產地，為了讓茶更好喝，因此將當地蘆原所產的保存食材大豆乾煎後混入茶葉，增加茶的香氣。

日本茶發源地、京都的茶鄉

日本茶的根源之地——宇治

日本茶的起源就位於京城之都——京都。
揭開宇治茶的歷史，就能一探日本茶深遠的歷史。

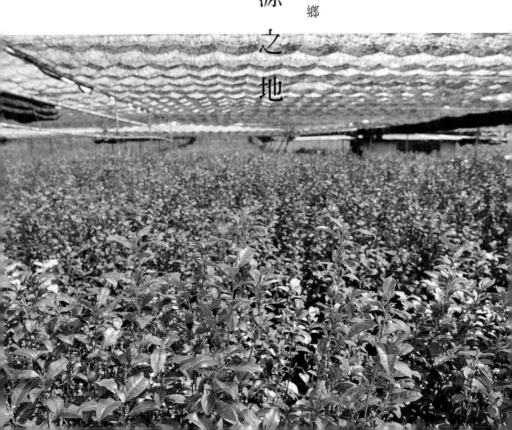

傳自中國的茶葉
深植日本風土與文化

根據中國古代《茶經》的記載，茶的歷史可以追溯至西元前三千四百年左右、一個名為「神農」的神祇。四處親嘗、尋找藥草的神農，只要嘗到毒藥草，就會以茶來解毒，這便是茶的起源，也就是作為藥用。

日本室町時代，第三代將軍足利義滿在宇治開闢了名為「七茗園」的茶園。從此宇治逐漸發展成為日本第一大茶葉產地。

到了江戶時代，幕府中的所有茶葉，已全部來自宇治。長久以來一直牽引著日本茶文化的宇治，如今仍以頂級茶葉產地之稱，深獲日本人堅定的信賴。

取甘甜溫潤的覆下栽種茶葉製成碾茶，再以茶臼磨成抹茶。中世之後，「茶道」就成了日本獨特的傳統文化而愈趨成熟。

受訪茶園

宇治茶師的後代

創業於永祿年間、擁有450年歷史的「上林春松家」，是與宇治茶一同走過歷史的老茶舖，如今仍堅守著品質優良的茶葉製品。

103

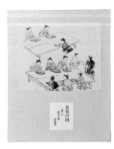

左）上林記念館的展示看板，記載著碾茶的製作方法。
看得出手工選茶的過程。中・右）《折敷選》中的選茶圖。

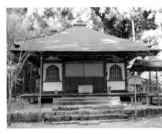

自京都市區穿過周山街道後，便是山中村落栂尾。在這片靜謐的深山中，除了明惠上人的開山堂以外，還有一座「日本最古老的茶園」，是當年明惠上人接受榮西贈予茶樹種子後最先開墾的茶園。

《 四百五十年歷史的軌跡 》

宇治 ・ 上林記念館

記念館大門為「長屋門」建築形式，可看出過去上林家身為宇治鄉代官與最高御茶師的時代面貌。裡頭包括茶器在內的各種資料收藏相當豐富，可深入瞭解宇治茶的歷史。

DATA
地址／京都府宇治市宇治妙樂 38
JR 奈良線宇治站、京阪宇治站徒步10分鐘
TEL ／0774-22-2513
營業時間／10:00 ～16:00
定休／週五 入館門票／200日圓

〔關西、四國篇〕

日本全國銘茶圖鑑・3

關西的茶鄉京都一帶，匯集了許多美味的京番茶。
在這裡，你絕對可以找到自己喜歡的味道。

《 無論文化或味道都不輸煎茶的「番茶」魅力 》

經常被忽略於煎茶等上等茶之外的番茶，使用的是採收期較晚的次等茶葉，卻是生活中最常見的日用茶。番茶口感清爽，苦味較淡，對身體的負擔較小，因此深受小孩等各年齡層的喜愛。再加上茶色透明度高，所以也用來作為坊間飲料茶的原料。

抹茶 **城之壽** 京都府 ❶

DATA
碧翠園
へきすいえん
TEL／0774-52-1414

嚴選細心覆下栽種的茶芽。特色是入喉後濃厚的甘甜會漸漸於口中擴散。一般以濃茶品嘗，也可以沖泡成薄茶，品嘗不一樣的美味。（明田）

焙莖茶 京都府 ❷

DATA
碧翠園
へきすいえん
TEL／0774-52-1414

香氣十足的焙莖茶。帶有淡淡的甘甜香。以限定產地的嚴選煎茶茶莖（雁音）為原料調配製成，使香氣更為彰顯。（明田）

極上煎茶

DATA

中森製茶
なかもりせいちゃ

TEL／0596-62-0373

茶園自製的手捻茶，覆香（類似上等海苔的濃郁香氣）為一大特色。有著伊勢茶特有的濃厚味蕾，深受歡迎，回購率相當高。（明田）

特選　焙茶

DATA

中森製茶
なかもりせいちゃ

TEL／0596-62-0373

2009年11月發售至今，顧客回購率非常高的一款茶葉。以高級煎茶烘焙而成，有著優雅的香氣與味道，完全顛覆一般人對煎茶的認知。（明田）

京番茶

DATA

伊藤久右衛門
いとうきゅうえもん

TEL／0120-27-3993

特色是有著燻製的獨特煙燻味，令人著迷。口感類似焙茶，卻更清爽，是人人都會喜歡的味道。（松本）

宇治玉露

⑥ 京都府

甘露

DATA

伊藤久右衛門
いとうきゅうえもん

TEL／0120-27-3993

簡單來說，就是口感溫潤的玉露。後味殘留著濃厚的鮮味。
第2次回沖可以用較燙的熱水，品嘗同款茶葉的不同風味。
（松本）

天日曬法

⑦ 岡山縣

美作番茶

DATA

小林芳香園
こばやしほうこうえん

TEL／0868-72-0350

據傳連宮本武藏都愛喝的番茶。採獨特製法，於土用丑日將
茶葉連枝採收，以鐵鍋煮菁後平鋪在草蓆上，淋上煮汁日曬
乾燥而成。（松本）

編註：土用丑日，一年中春、夏、秋、冬各一次，現在多指夏季的土用丑日，
約在立夏前18天。

⑧ 德島縣

阿波番茶

DATA

立石園
たていしえん

TEL／088-622-6468

歷史悠久的一款茶，使用日照充足的夏摘茶，經過桶漬發酵
製成。味道帶酸而清爽。（原）

DATA

大豐町
碁石茶協同組合
おおとよちょう
ごいしちゃ
きょうどうくみあい

TEL ／ 0887-73-1818

後發酵茶。茶葉採收後先經過 2 個小時的蒸菁，再進行桶漬程序，製法完全不同於一般煎茶。味道不同於綠茶，有著淡淡的酸味，為碁石茶的特色。（原）

DATA

おぶぶ茶苑
OBUBUCYAEN

TEL ／ 0774-78-2911

由茶舖所舉辦的一項特殊活動，只要事前登錄，就能在京都和束擁有 1 坪大小的茶田，一年四季都會收到當季的宇治茶（合計 1,200g）。可以品嘗到各個季節充滿變化的不同風味。（明田）

DATA

脇製茶場
わきせいちゃじょう

TEL ／ 089-72-2525

取一芯二葉等傳統手摘茶製成。茶色清淡，卻有著驚人的香氣，以及絕妙的強烈味蕾。可以感受到四國地方群山環繞的清澄空氣。（明田）

DATA
京都利休園
信樂工場
きょうとりきゅうえん
しがらきこうじょう

TEL／0748-84-0208

 ⑫ 滋賀縣

利休之匠

朝宮茶。包裝頗具華麗風情，適合用來贈予外國友人。若作為日常用茶，以高溫滾水沖泡也行。外國人似乎比較喜歡這種喝法。（原）

DATA
丸久小山園
まるきゅうこやまえん

TEL／0774-20-0909

 ⑬ 京都府

初綠

以清雅香氣的煎茶，與溫和鮮味的冠茶調配而成。冠茶是以新茶做短時間的覆蓋栽種，風味介於玉露與煎茶之間。（原）

DATA
北田園
きただえん

TEL／0748-84-0185

 ⑭ 滋賀縣

朝宮茶

「藏身茶樹間的採茶女，是否也聽見此處的杜鵑鳥啼」。詩人松尾芭蕉這首俳句歌詠的，正是朝宮茶的產地——信樂的茶田。邊想像茶田景象，邊品嘗朝宮茶，感覺更具風味。（原）

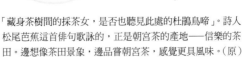

以溫潤的甘甜與鮮味聞名

八女 日本第一玉露產地

八女地區的茶葉曾榮獲無數大獎。
接著就來探訪這個代表九州福岡的八女茶的美味祕密。

相片提供＝福岡縣茶業振興推進協議會

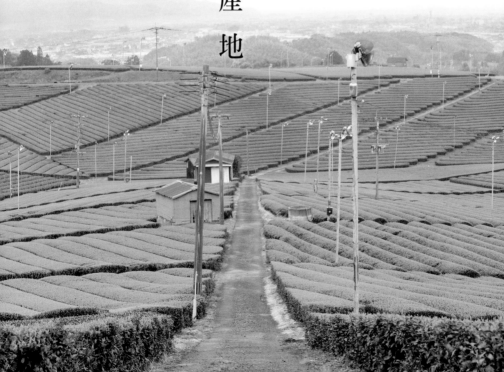

FOOD DICTIONARY | NIHONCHA

九州的象徵茶種八女茶，無論韻味、味道、香氣等都十分優秀，是一款曾於許多日本茶品評會上寫下優異成績的頂級茶葉。

八女地區擁有饒沃土壤與良好水質，再加上日夜溫差大，容易產生霧氣，在氣候上非常適合栽種茶葉。這裡平地種植煎茶，玉露則分布於山區，其中傳統本玉露栽培的品質與產量皆為日本第一。特別

是東部星野村立石安範所種植的玉露，在全國日本茶品評會上榮獲高度評價。立石先生的玉露，經過一個夏天的完熟之後，秋天開始正是品嘗的最好時期，據說最後連茶葉渣都能食用。

以優質茶葉與職人手藝完成宛如毫針般的玉露。沖泡美味玉露時，為了不影響到茶葉的鮮味，必須以低溫熱水慢慢萃取，這一點非常重要。

受訪茶園

探訪
玉露名人

立石安範與妻子保子女士。他們的茶園占地55公畝，種植煎茶與玉露，一切全由夫妻倆共同打理。他們所生產的玉露，在全國日本茶品評會「玉露組」獲得最高評價。

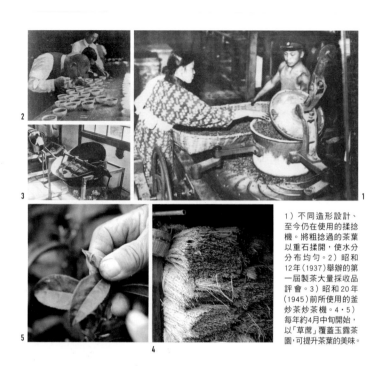

1）不同造形設計、至今仍在使用的揉捻機。將粗捻過的茶葉以重石揉開，使水分分布均勻。2）昭和12年（1937）舉辦的第一屆製茶大量採收品評會。3）昭和20年（1945）前所使用的釜炒茶炒茶機。4‧5）每年約4月中旬開始，以「草蓆」覆蓋玉露茶園，可提升茶葉的美味。

《 瞭解、體驗茶的樂趣 》

茶的文化館

佇立於頂級玉露產地星野村的文化館。1樓除了茶的歷史與製法、日本與世界各地茶葉相關的展示空間與圖書室之外，還有可以品嘗到茶料理的餐廳等。

DATA
地址／福岡縣八女市星野村10816-5
自九州高速公路八女交流道起約40分鐘
TEL ／0943-52-3003
營業時間／10:00 ～17:00
定休／週二（國定假日、5月、暑假期間不休）
入館門票／500日圓、小學生300日圓（附茶券）

九州篇

日本全國銘茶圖鑑・4

提到九州的茶，其中一大茶種便是八女茶。
但除此之外，其他「值得珍藏」的茶葉同樣也不容錯過。

《 以「滴茶」方式品味玉露（協力：茶的文化館）》

八女地區有個不同於一般的玉露喝法。這是一種由煎茶法中的刷茶變化而來的喝法，非常少見，稱為「滴茶」。在蓋碗之中直接放入玉露並倒入熱水，喝的時候從碗蓋與茶碗之間的縫隙小口啜飲。

❶ 福岡縣
星野さつき（HOSHINOSATSUKI）

DATA
星野製茶園
ほしのせいちゃえん
TEL／0943-52-3151

以玉露聞名的八女地區，煎茶的美味自然同樣出類拔萃。據說這是因為星野川流域的霧氣可以造就出茶葉纖細的味道。這款茶葉有著優雅命名與包裝，作為贈禮也很適合。（原）

❷ 福岡縣
星之玉露　滴茶

 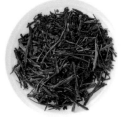

DATA
星野製茶園
ほしのせいちゃえん
TEL／0943-52-3151

除了一般的沖泡方法之外，也能以滴茶專用的茶碗來品嘗濃縮著玉露鮮味的精華。第2、3次回沖的味道皆不同。最後可將茶葉蘸著梣醋醬油一起吃。（松本）

113

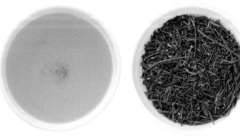

福岡縣

雪深獻

DATA

**茶葉特香園
本店**
お茶の特香園 本店

TEL／099-224-2679

以「雪」為名的南國鹿兒島產茶葉。推斷可能是因為產自知名茶葉產地潁娃町的雪丸村落。喝得到焙火香，相當順口。（原）

福岡縣

八女白茶

DATA

古賀茶業
こがせいちゃぎょう

TEL／0944-63-2333

2008 年日本世界綠茶大賽最高金賞，以及 2010 年國際品質評鑑大賞金賞茶葉。特色是擁有獨特的深韻甘甜與鮮味，香氣馥郁優雅。（松本）

鹿兒島縣

釜炒茶

DATA

釜茶房 前鶴
釜茶房 まえづる

TEL／099-273-2426

九州的釜炒茶大多以嬉野與阿蘇地方的聞名，但其實在鹿兒島也有釜炒茶。釜茶房是一家幾乎只提供當地消費的小茶房，生產的釜炒茶珍貴稀有，喜歡品茶的人務必要嘗試。（原）

❻ 福岡縣

綠扇

DATA

茶匠室園
茶匠むろぞの

TEL／0943-22-2675

以日照充足的茶葉為原料，採特殊講究製法製成。澀味圓潤，有著淡雅的鮮味，非常順喉。清爽的後味也是迷人的特點之一。（松本）

❼ 福岡縣

傳統本玉露

熟成姬綠

DATA

川崎製茶
かわさきせいちゃ

TEL／0943-52-2025

以稻殼遮蔽日照的星野村手摘傳統本玉露，是日本人最熟悉的風景。姬綠是村內僅少數茶園栽種的稀少品種，濃厚的鮮味與香氣皆為極品。（明田）

❽ 長崎縣

長崎釜炒茶

特上

DATA

上之原製茶園
上ノ原製茶園

TEL／0956-63-2712

茶園自製、產量稀少的珍貴茶葉。是江戶後期至明治初期最大宗的輸出茶葉。香氣濃郁，溫和傳統的味道相當出色。（松本）

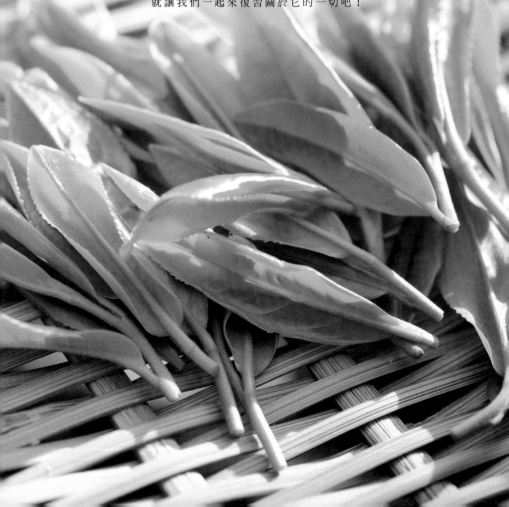

從茶菁
直到茶葉

「茶葉是怎麼做成的？又是從哪裡來的？」
針對平時常見於生活中、卻從來沒思考過來源的茶葉，
就讓我們一起來復習關於它的一切吧！

從植物的角度
探究茶葉

茶葉以亞洲為中心，分布生產於三十多個國家，全世界一天更是會喝掉二十億杯以上的茶。對於生活中如此熟悉的茶，各位知道它的來歷嗎？

首先，以植物學來說，茶樹是一種山茶科的常綠樹。原產於中國，9世紀初傳入日本，之後演變出日本特有的品茶文化，並遍及全國。到了明治時期，為了因應產地稀少等問題，日本也開始進行茶樹的品種改良。

在這些改良品種當中最知名的一種，應該就屬「藪

新茶期採收的新芽，可做成天婦羅等品嘗。

烏龍茶等。雖然同樣是茶葉製成，但根據製法不同，製成後的味道與名稱也各不相同。

北茶」（一九○八年）了。

藪北茶是日本現今產量最多的茶種，由於具備各項優點，因此栽種面積遍及各地。

與日本茶一樣以茶葉為原料製成的，還有紅茶與

【　茶葉基本品種　】

藪北

全日本的主流品種。味道溫潤，生長容易，採收量大，是全能性的茶種。

狹山香

1971年育成。略早於早生種。耐寒，採收量大。香氣十足猶如其名，味道濃厚。

覆綠

1986年育成。中生種（介於早生種與晚生種之間）。特色是擁有花般的甜香與清爽味道。

藪北（かぶと）

將藪北品種進行與玉露相同的「覆蓋」程序製成。風味介於玉露與煎茶之間。

1）防霜風扇。為避免新芽受到霜害而發想出來的一種裝置。2・3）在過去，茶樹的栽種方式（圖2）。後來為了提高採收效率，於是漸漸將茶樹修整成「魚板形」（圖3）。

【 日本國產紅茶風潮的掀起？ 】

有些茶農除了日本茶以外，同時也生產紅茶。除了「藪北」等日本茶品種，也栽種「紅富貴」等適合製作紅茶的品種，製作出味道非凡的日本「國產」紅茶。

【 茶 的 種 類 】

無論是鮮綠的日本茶，或是香氣十足的紅茶，原料都是從茶樹採收下來
的茶葉。以下就為各位整理了茶葉的一覽表。

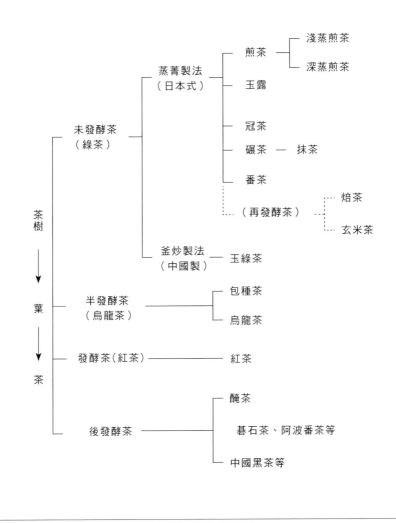

從 傳 統 手 法 看 製 茶 過 程

各位知道從茶田採收下來的新芽,是怎麼製成茶葉的嗎?如今從採茶到製茶的過程,幾乎已全面機械化。若要瞭解這之間的過程,傳統手工作業是最淺顯易懂的方法。因此這裡就要為各位介紹「茶鄉博物館」不定期舉辦的手工揉茶示範與體驗。

一般來說,採收新芽的方式分為手摘與使用茶剪兩種。採茶時,茶葉最好要以「一芯二葉」的狀態摘下。

製茶 **1**

採茶

為了防止茶菁因所含的酵素成分產生氧化,因此採收下來的茶菁必須經過蒸菁,以前使用蒸籠,如今已大多改採機械蒸菁了。

製茶 **2**

蒸菁

將茶葉平均攤於焙爐的整個檯面,使其乾燥。

將蒸菁過的茶葉放在焙爐上,以兩手指將茶葉抖落。這個步驟也包括將茶莖或較粗厚的部分,以揉捻的方式回子來事先揮發水分。

製茶 **3**

粗揉

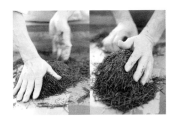

製茶 4 揉捻

完成粗揉作業，使水分均勻。為了使精揉進行得更順利，必須先經過「中揉」的程序，之後才能進行精揉。首先，將茶葉揉成捲曲狀，同時使水分揮散。

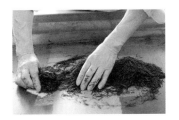

製茶 5 扭轉

將捲曲的茶葉來回揉扭，慢慢地揉捻成像針一樣。藉由手腕來回滾動，邊揉邊將茶葉均勻散開，揉成細針狀。

製茶 6 精揉

將茶葉來回搓揉，調整出漂亮的外形，這個步驟可以增加茶葉光澤，是職人展現茶葉最後成品好壞的關鍵。

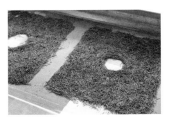

製茶 7 乾燥

從採茶到精揉完成，最後就只剩下乾燥作業了。必須將茶葉水分乾燥至約剩4%左右的「荒茶」，接著再根據大小、長度與重量分類保存。

茶菁至茶葉的變化

將茶葉以一芯二葉的方式手工摘採，或是以茶剪採收。每年首次採收的新鮮茶芽可以用來做成天婦羅或直接食用。

變化 **1** 茶菁

透過所謂殺菁的加熱處理，可以防止茶葉酵素的作用。日本的蒸菁法以蒸氣加熱為主，以前則使用蒸籠。

變化 **2** 蒸葉

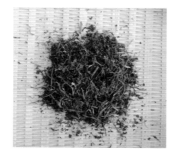

以機械揉捻來說，是將茶葉放入粗揉機，邊揉捻邊揮發水分。如果是手揉，則是在焙爐上進行。茶莖或茶葉較厚的部分是透過回揉捻來散發水分。

變化 **3** 粗揉

變化 **4**

揉捻完成

將水分揮發完成的茶葉放入揉捻機，施以壓力進一步揉捻之。等到茶葉水分均勻之後，揉捻作業才算完成。

變化 **5**

中揉完成

將經過揉捻機、水分均勻的茶葉再次揉捻，並同時以熱風進行乾燥。經過這個步驟使茶葉更為乾燥、調整茶葉形狀之後，最後茶葉會呈現照片中的狀態。

變化 **6**

荒茶

經過最後步驟，茶葉呈煎茶的細長外形，並散發獨特光澤，這時便算完成。完成製茶後的茶葉稱為「荒茶」，接下來會再依據大小、長度與重量各別分類保存。

四季不同的茶園風景

1 月
【 休眠・營養補給 】

時值寒冬，茶樹也處於休眠的狀態。營養補給是茶樹生長的關鍵，必須根據氣溫與生長狀況給予液肥，即使下霜的日子也是。

2 月中旬
【 為新芽做準備 】

當氣候開始回暖時，為了補充及時營養，要隨時觀察新芽的生長狀況，開始補充寒肥等適當施肥。

4 月～ 5 月 10 日
【 新茶採收 】

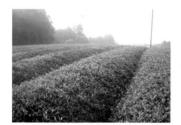

八十八夜（立春後第88日）前後2週是新茶的生長旺季（日子根據每年不同而前後移動），也是茶園最忙碌的時期。

5 月
【 為二番茶做準備 】

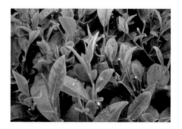

為二番茶補充肥料營養。有些茶園會在這個時期剪去影響茶葉品質的「遲芽」（較晚長出的新芽），進行整枝。

6 月 10 日左右～
【 二番茶採收 】

二番茶開始採收。二番茶的季節大約是梅雨季初期，因此必須隨時觀察，判斷時期與天候，抓住採收的最佳時機。

茶的基本・從茶菁直到茶葉

124

新茶指的是經過一年細心培育的茶葉。
接著就來欣賞鈴木園主人鈴木秀巳所記錄的茶園風景。

8 月～ 9 月
【灌溉 · 土壤改良】

7 月～ 8 月上旬
【除蟲】

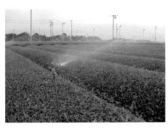

以灑水器進行灌溉。並
觀察茶樹與土壤狀態，
補充土壤改良劑或微量
養素來調整。

夏天，較小的茶葉會開
始出現蟲害，必須進行
除蟲。茶芽若長得參差
不齊，可根據茶樹的狀
態，修剪掉生長太快的
茶芽。

11 月～ 12 月
【每日觀察】

10 月
【為隔年新茶做準備】

9 月中旬
【秋冬番茶採收】

每天仔細觀察茶樹的狀
態，注意有無生長不良
的茶樹，或是水分不足
的情況。這個時期也可
以看到結果的茶花。

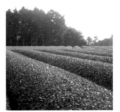

開始進行防寒措施，並
修整「採割面」，為隔年
採收一番茶做準備。也
要進行土壤檢查與施肥。

給予肥料，在茶葉最好
的狀態下採收秋冬番
茶。這時的茶枝會成為
隔年一番茶的母枝，必
須隨時細心留意照顧。

歡迎來到、

美味料理店

日本茶

赤坂淺田
【東京・赤坂】

近又
【京都・河原町】

下鴨茶寮
【京都・下鴨】

懷石料理老舖、米其林名店、預約不到的人氣餐廳。美味料理店除了料理之外，對茶同樣十分講究。這些提供精緻美麗日本料理的知名料理店，透過瞭解他們以何種日本茶待客，可以擁有更深奧的日本茶體驗。

攝影＝伊東武志、八木竜馬

下鴨茶寮

鮨青木
【東京‧銀座】
▶

柿傳
【東京‧新宿】
▶

天現寺笹岡
【東京‧廣尾】
◀

安政三年創業
京都代表性的茶懷石老舖

下鴨茶寮

【京都・下鴨】

下鴨神社不僅是世界
文化遺產，也是京都
著名的觀光勝地。走
訪神社的參拜者一定
會順道而去的休憩之
地，便是創業於江戶
時代安政三年的下鴨
茶寮。在這個環繞於
糺之森與高野川自然
環境中的茶室風格建
物裡，品嘗最正統的
茶懷石。

在茶室風格的建物裡
品嘗正統懷石

下鴨茶寮就位於世界遺產下鴨神社旁，據聞店家佐治一族自平安時代開始，代代都是下鴨神社的料理人。如今在這個茶室風格的建築中，可以品嘗得到代表日本傳統與文化的正統茶懷石。

所謂茶懷石，指的是供給喝茶的客人搭配茶一起美味品嘗的料理。懷石的上菜順序因流派不同而異，以下鴨茶寮的茶懷石來說，依序是飯、汁、向付懷石膳（季節刺身）、煮物、烤物、預鉢（炊物）、強肴（主菜）、筷洗（清湯）、八寸（小菜）、香物（漬物）等。在上完懷石膳、煮物、八寸之後，也會端上酒以供享用。

1

1）店內擺設著各種優美的茶道具。2）充滿季節花草風情的庭園景色令人身心舒暢。春天可賞梅或賞櫻，秋天欣賞楓紅落葉，四季各有不同面貌。庭園外即高野川。

2

茶會料理全公開

下鴨茶寮的茶懷石提供了充滿四季風情的料理。
茶懷石原本只是為了彰顯茶的美味，
然而下鴨茶寮卻以此為根本，
進一步將日本傳統與文化融入其中，完整呈現。

烤物

石狗公豆渣卷纖燒。以豆渣裏
捲調味過的石狗公魚肉，之後
再行燒烤。卷纖燒為日本傳統
料理手法之一。食器使用南蠻
櫻皿。

懷石膳

向附／昆布漬櫻鯛、紅蘿蔔獨
活花瓣。湯品／綜合味噌煮櫻
長芋、土筆、芥末。另外附上
米飯。由米飯與湯品開始吃起。

預鉢

京都朝筍、京都蜂斗菜、鯛魚
卵旨煮。將當天早晨現採的新
鮮竹筍，以保留食材原味的方
式炊煮，是一道可襯托京燒櫻
鉢的美麗料理。

煮物

清湯煮葛打油目魚、蓮藕豆腐、
蕨菜、花椒芽、紅蘿蔔花瓣、
海參卵丁。展現京料理的精緻
感。食器使用的是京塗櫻碗。

香物／湯桶

醃蘿蔔、油菜花、山藥。品嘗蔬菜口感與香氣的香物料理，以種植傳統京都蔬菜農家的作物製成。食器使用信樂燒嘖形鉢。

強肴

鳥貝、帆立貝、分蔥、芥末醋味噌。品嘗得到海鮮本身的鮮味。稍微炙烤過的帆立貝香氣，搭配醋味噌堪稱絕妙。食器使用京燒黃交趾鉢。

主菓子

創業於享保3年的京都和菓子老舖──鶴屋吉信的蕨餅。優雅的內餡，搭配有著黏口彈牙口感的麻糬外皮，口味絕佳。

筷洗

櫻花瓣、梅肉。一道融入梅乾清爽風味的品。撒落在湯碗中的櫻花瓣展現了風雅氣息。食器使用線捲紋小吸物碗。

乾菓子

鶴屋吉信的櫻花煎餅與結有平糖。有平糖是一種以砂糖熬製成的糖果，一放入口中就化開，非常適合搭配茶一同品嘗。

八寸

明蝦、楤芽。優美的清燙明蝦，上頭簡單以海膽點綴。當季楤芽用可充分吃出深厚滋味的天婦羅料理來品嘗。

※ 這裡所介紹的茶會料理會因季節而有所變動，內容也與當下不同。

茶懷石的固定品茶流程

以下為首次接觸茶懷石的人介紹
茶會的進行方式。

2 享用料理 ← **1** 燒炭

品嘗搭配茶的懷石料理。料理依序有懷石膳、煮物、烤物、預鉢、強肴、筷洗、八寸、香物。料理結束後，客人需暫時離開茶室，稱為「中立」。

首先，在風爐裡放入乾淨的灰，接著放入炭木點火，最後再放入線香。下鴨茶寮使用的是鳩居堂與松榮堂的線香。

4 鑑賞茶道具 ← **3** 品茶

欣賞茶會上使用的茶道具也是樂趣之一。取得主人家的同意之後，可仔細欣賞會席上的茶碗、茶罐、茶棗（放置薄茶的茶罐）、茶杓等。欣賞時須小心拿取。

在中立時間，茶室裡的擺設會從掛軸換成插花。在享用過主菓子之後，先喝一杯濃茶，之後再以乾菓子搭配薄茶一起享用。

下 鴨 茶 寮 愛 用 的 日 本 茶

下鴨茶寮所使用的日本茶，
分為柳櫻園與松籟園等兩家京都老茶舖的茶。

柳櫻園　長松之昔

出自創業於明治時代的京都日本茶專賣店。嚴
選宇治川河川地合作茶園栽培的茶葉，溫和濃
郁的口感為一大特色。茶香中帶有甜味香氣，
澀味入口後立即散發出甘甜。

松籟園　寶雲

茶道流派裏千家鵬雲齋大宗匠喜愛的薄茶。松
籟園是以裏千家為首，包括現任家元及全日本
許多日本茶老師都愛用的知名茶舖。寶雲這款
茶以抹茶來說，特色是苦味較少，口感溫潤。
剛開始接觸抹茶的人應該都能接受。

DATA
下鴨茶寮
しもがもさりょう

地址／京都府京都市左京區下鴨宮河町 62
TEL／075-701-5185
營業時間／11:00 ～ 15:00（L.O.14:00）、
17:00 ～ 21:00（L.O.20:00）
定休／週四
http://www.shimogamosaryo.co.jp/

近又

享和元年 近江商人又八於京都創立的商宿

[京都·河原町]

近又的京都町屋建築，二〇〇一年被指定為國家登錄有形文化財。身為日本料理店，擁有兩百多年歷史的老舖旅館近又，如今仍以不變的風貌佇立在京都街頭。

接著，讓我們以這大有來頭的老舖所端上的頂級好茶，享受最美味的時光。

以代代相傳的器皿

靜靜品茶

享和元年（一八○一年），近江商人又八於京都以藥商為對象，創立了商人旅館「近又」，至今已擁有兩百多年歷史。如今的建物為明治初期所建，於二○○一年被指定為國家登錄有形文化財。町家式的建築不僅日本國內，也吸引了許多來自海外的客人。現在也可以在這裡單單享用料理而不住宿。

緊鄰著近又，是以魚市場聞名、擁有輝煌歷史的錦市場，也是近又的廚房。新鮮的魚肉蔬菜，全變成了一道道展現食材原味的京懷石。

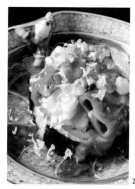

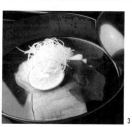

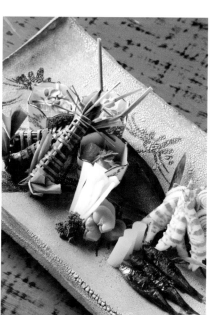

1）風景宜人的中庭。 2）冷物。賀茂茄子、藥鮑、生海膽、萬願寺辣椒、玉米、肉凍、紫蘇花穗。3）椀物為葛打油目魚、烤茄子、洋菠菜、車酢橘、白蔥絲。4）八寸為三人份。鑲穴子、矢羽車海老黃身壽司、蠶豆、粽壽司、菖蒲獨活、薑煮玲瓏南瓜、花山椒等。

DATA

近又
きんまた

地址／京都府京都市中京區御幸町四條上　TEL／075-221-1039
營業時間／8:00 〜 9:00（L.O.）、12:00 〜 13:30（L.O.）、
17:30 〜 19:30（L.O.）
定休／週三　http://www.kinmata.com/

近又愛用的日本茶

近又提供許多不同的日本茶，
讓客人從第一杯到最後一杯都能盡情品味。

近江茶

來到這裡，第一杯送上的迎賓茶是來自近江的近江茶。由於是客人一上門最先品嘗到的東西，因此十分重要。沸騰的滾水稍微放涼後再沖泡，沖泡時的重點在於緩慢而不慌亂，才能展現茶葉的香氣與茶色。

祇園辻利　宇治娘

祇園辻利除了茶葉之外，也以宇治茶與焙茶等日本茶入甜點而聞名。這裡的茶使用的是南山城村等京都南部山間村落栽種的茶葉，口感溫潤好入喉，味蕾不會影響到料理，因此作為搭配料理的茶來品嘗。

蓬萊堂茶舖　都之白

蓬萊堂茶舖是一間創業於與近又大約同期的享和 3 年(1803 年)的宇治銘茶老舖，位置就距離近又不遠處。店裡的主力商品「都之白」是一款風味醇厚富深韻的抹茶，最適合沖泡濃茶。與茶菓子一起於飯後品嘗。

對茶碗的深厚堅持

擁有兩百多年歷史、大有來頭的近又，
至今仍保留許多祖先代代相傳的古茶器。

赤樂茶碗

昭和初期左右的作品。特
色是就口觸感非常好。為
纖細的土燒陶，使用時必
須非常小心。

伊萬里燒

出自伊萬里的朝鮮圖騰描
繪茶碗。傳統圖樣的描繪，
看得出同樣是歷史久遠的
老物。

清水燒

出自60～70年前名家之
手的名品。如今用來品嘗
餐前的煎茶。

TOP

TOP

TOP

UNDER

UNDER

UNDER

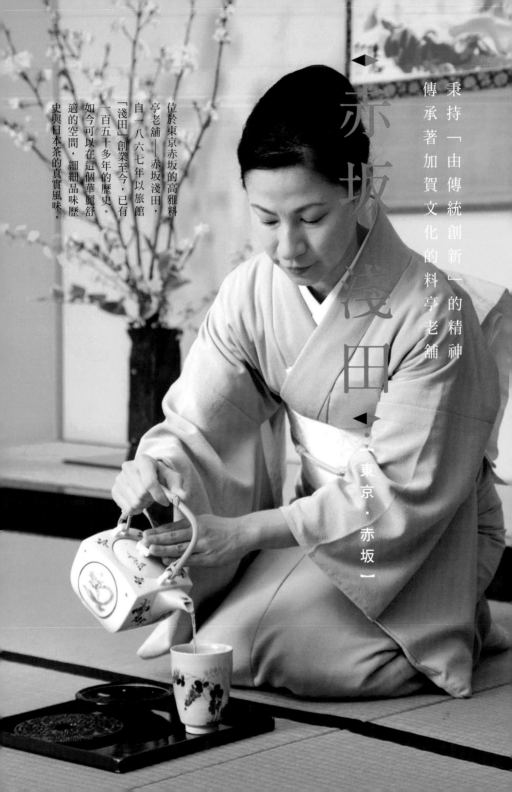

赤坂淺田

〔東京·赤坂〕

秉持「由傳統創新」的精神
傳承著加賀文化的料亭老舖

位於東京赤坂的高雅料
亭老舖——赤坂淺田，
自一八六七年以旅館
「淺田」創業至今，已有
一百五十多年的歷史。
如今可以在這個華麗舒
適的空間，細細品味歷
史與日本茶的真實風味。

透過日本茶與器皿
展現金澤的傳統文化

赤坂淺田的前身為創業於一八六七年的旅館「淺田」，之後以傳承加賀料理的身分在赤坂開設如今的料亭。不僅鮮魚與蔬菜，就連料理用的水，都是直接來自金澤，堅持提供最正統的加賀料理。

這裡的茶，用餐前提供的是香煎茶，搭配餐點飲用的是金澤的棒茶，飯後則是抹茶。換言之總共會提供3次用茶。其中加賀名產「棒茶」一共有3杯，每一杯都會更換茶器。「更換茶器一方面也是為了想讓客人欣賞大樋燒與九谷燒等金澤的傳統工藝。」

在這莊嚴的空間裡，不僅可以品嘗到頂級料理與美味的日本茶，所度過的舒適奢華時光才是最珍貴的體驗。因為在這裡，可以透過日本茶一同享受金澤的料理與文化。

DATA

赤坂 淺田
あかさか あさだ

東京都港區赤坂 3-6-4　TEL／03-3585-6606
營業時間／11:30 〜 14:30（L.O. 14:00）、17:30 〜 22:30（L.O.22:00）
定休／年末年初、盂蘭盆節
http://www.asadayaihei.co.jp/

對抹茶碗的深厚堅持

老闆淺田先生親自選購，
為客人獻上金澤的傳統工藝。

大樋燒

金澤傳統工藝大樋燒抹茶碗。第11代的作品。利用稱為飴釉的釉藥效果呈現獨特色調。特色是使用柔軟的陶土為材料。純手工捏形的大樋燒抹茶碗最適合作為待客用。店裡的所有器皿，全是老闆淺田先生親自選購。據說店裡的客人很多都是對陶器或金澤文化感興趣的人。

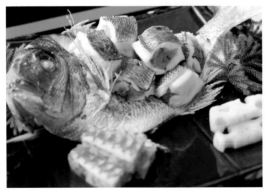

右）鮎並燒霜刺身、松葉蟹黃瓜醋、梅肉醋、魚子醬、楤芽。
左）唐蒸鯛魚為金澤的地方料理，在鯛魚肚裡塞入豆渣，再整條魚直接炊蒸製成。

赤本 淺田愛用的日本茶

赤坂淺田會提供餐前、用餐中、餐後等 3 款不同的茶。
以下分別介紹這 3 款茶的風味。

香煎茶

一進入店裡，在等待料理或同行者時所提供
的茶。以昆布茶混合了紫蘇葉，沖泡時僅用
些許熱水提香醒味。搭配霰餅一起提供。淺
田為了讓客人清潔口腔，以放鬆的心情享受
料理，因此才以這款清澈的香煎茶作為餐前
茶。茶碗使用的是九谷燒的器皿。

米澤茶店　棒茶

搭配餐點的茶。棒茶是以茶莖烘炒製成，帶
有香氣，不會影響到料理的味道。這款餐點
用茶，會在用餐時以不同的茶器端上三次。
就連泡茶用的水，也是來自金澤一家名為「小
堀酒造」釀酒廠的仕込水「淺田白山水」。這
種水與釀造「萬歲樂白山」的仕込水同款，味
道甘甜順口。用餐時，桌上也提供有這款水。

京都井六園　抹茶

餐後，與店裡自製甜點一同端上的，是京都
井六園的抹茶。「我們只是一般的料亭，而不
是茶懷石，有的客人根本不喝抹茶。但基於
想以金澤傳統工藝茶碗待客的想法，因此才
提供抹茶給客人品嘗。」年輕女老闆說道。店
裡每個月都會舉辦茶道學習，因此所有員工
每個人都會刷抹茶。

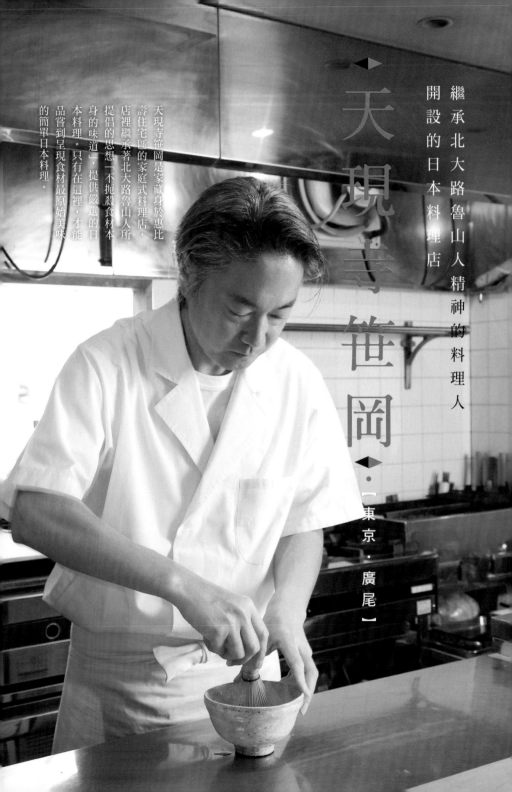

天現寺笹岡・
[東京・廣尾]

繼承北大路魯山人精神的料理人
開設的日本料理店

天現寺笹岡是家藏身於惠比壽住宅區的家庭式料理店，店裡繼承著北大路魯山人所提倡的思想「不抵殺食材本身的味道」，提供嚴選的日本料理。只有在這裡，才能品嘗到呈現食材最原始美味的簡單日本料理。

以自由的精神
提供飯後的一杯抹茶

沒有招牌、靜靜佇立在惠比壽住宅區內的日本料理店——天現寺笹岡。擔任老闆兼料理長的笹岡隆次，繼承了北大路魯山人「不扼殺食材本身的味道」的思想，為客人獻上當季的嚴選食材。

笹岡先生對茶道多有興趣，自己平常也會刷抹茶。不過他重視的，不是茶道既定的作法規矩，而是以料理人才有的自由精神來刷抹茶。據他表示，透過與客人的對話，因應對方需求調整，這才是最有趣的地方。

天現寺笹岡就位於惠比壽住宅區一個乍看之下不容易發現裡頭是什麼店的地方，儘管如此，店門口也沒有任何招牌。雖然只是如此靜默佇立著，卻擁有不少常客。因此來這裡用餐，記得務必先預約。

DATA

天現寺 笹岡
てんげんじ ささおか

東京都澀谷區惠比壽 2-17-18 中村大樓 1F
TEL／03-3444-1233
營業時間／12:00 〜 14:00（L.O）18:00 〜 22:00（L.O）
定休／週日、國定假日、每月第 2、4 個週六

143

對抹茶碗的深厚堅持

外形、模樣充滿著表情的抹茶碗，
是笹岡先生鍾愛的珍藏茶器，期望可以長久使用下去。

抹茶碗

這只抹茶碗是笹岡先生收到的贈禮，已經是七十多年前的古老作品了，外形、模樣處處充滿著表情。「即使是老東西，還是會珍惜對待，希望可以一直使用下去。」笹岡先生表示。他對待無論是茶碗或整套茶道具，總是細心收藏在箱子裡，等待登場使用的時刻到來。用可以感受到歷史味道的古老茶器品茶，不可思議地，心情也會沉澱穩重下來。

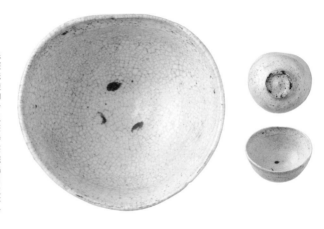

1）炊物展現了食材優雅的味道。2）八寸內容為浸煮油菜花、水針魚一夜干。3）螢火魷淋醋味噌。新鮮的螢火魷搭配薄片黃瓜。

天現寺笹岡愛用的日本茶

自然融入料理中，
更彰顯了茶的美味。

奧西綠芳園　初音

天現寺笹岡所使用的抹茶，出自宇治抹茶產地京田邊市自產自銷、一貫化經營的奧西綠芳園。特色是味道溫和，入喉溫潤。如同日本酒可依各人喜好品嘗熱燗、常溫或冷酒等不同溫度，笹岡先生在為客人刷茶時，也會依照對方偏好調整水溫與茶的濃淡。此外，抹茶也能入菜，做成天婦羅麵衣或抹茶鹽使用。在這裡，每到新茶的季節，店裡也會將茶葉融入料理中，例如將茶葉做成天婦羅，或是以浸煮方式處理，用來取代海苔包裹食材。

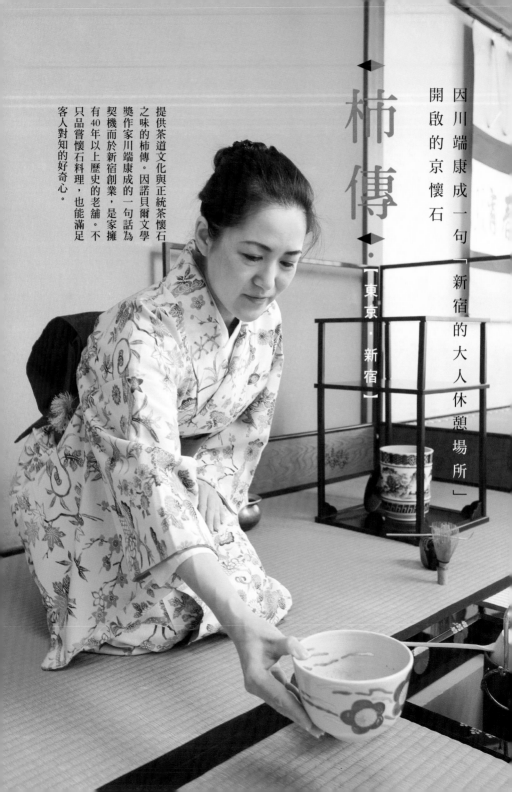

因川端康成一句「新宿的大人休憩場所」
開啟的京懷石

◆柿傳◆

【東京・新宿】

提供茶道文化與正統茶懷石
之味的柿傳。因諾貝爾文學
獎作家川端康成的一句話為
契機而於新宿創業，是家擁
有40年以上歷史的老舖。不
只品嘗懷石料理，也能滿足
客人對知的好奇心。

享受美味懷石料理
以茶器滿足對知的好奇心

京懷石柿傳的第一代老闆，是川端康成東京大學時代的友人；當年因為川端康成一句「新宿沒有一處可以作為大人休憩的場所，真希望能有一家這樣的店」，因而創業了柿傳。

就連店名「柿傳」二字，也是出自川端康成的筆墨。

店裡的地下室設有柿傳藝廊，顧客來到這裡除了品嘗懷石料理，還能滿足對知的好奇心。「我們希望客人可以在這裡以舌品味美食，以眼欣賞名器，用五感獲得全方位的享受。也期待今後一直在這個東京最繁華的地方，為大家提供一個可以體驗日本文化的場所。」這就是柿傳的基本經營理念。

店內的外觀及內裝設計，出自擁有東宮御所、迎賓館日本間及帝國劇場等經驗的谷口吉郎之手。不僅是茶室，就連座椅席都能放鬆地享受美食，是棟風格高雅的建築。

DATA

柿傳
かきでん

東京都新宿區新宿 3-37-11 安與大樓 6F ～ 9F
TEL ／03-3352-5121
營業時間／11:00 ～ 22:00（L.O. 20:00 ※ 茶室 19:30）
定休／年底年初、舊曆盂蘭盆節
http://www.kakiden.com/

對抹茶碗的深厚堅持

不只品茶，更希望帶給顧客五感享受的柿傳
所講究的抹茶碗。

抹茶碗

在柿傳，抹茶碗與盛裝
料理的食器一樣，會配
合時機與嗜好區分使
用。春天選用有花繪的
茶碗，生日等祝宴則使
用有松鶴圖樣的選擇。
這麼做的用意是為了讓
顧客在視覺上也能感受
到季節感。照片中的抹
茶碗是昭和45年(1970)
的勅題「花」，為受邀參
加表千家初釜（新年過
後的第一場茶會）時獲
贈的禮物。在柿傳的同
棟大樓地下室也設有柿
傳藝廊，不妨可以參觀
走訪。

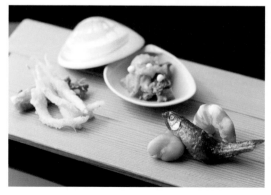

右）煮物椀為鮎並。椀物是茶懷石最美味的一道，可以
充分品嘗到當季食材。左）八寸提供的是季節食材。上
方擺的是山的食材，下方則為海的食材。

柿傳愛用的日本茶

創業以來始終不改鍾愛的丸久小山園抹茶，
口感淡雅順喉。

丸久小山園　和光

柿傳在表千家前代家元即中齋宗匠的建議下，選用了丸久小山園的抹茶，
一直維持至今。根據現在的女老闆表示，「丸久小山園的抹茶特色是，由於
粉末較細，喝起來口感很好，淡雅順喉，味道溫潤而沒有苦澀味。日本茶
最重要的是爐火大小與熱水溫度，因此刷抹茶時我們都會格外小心。」

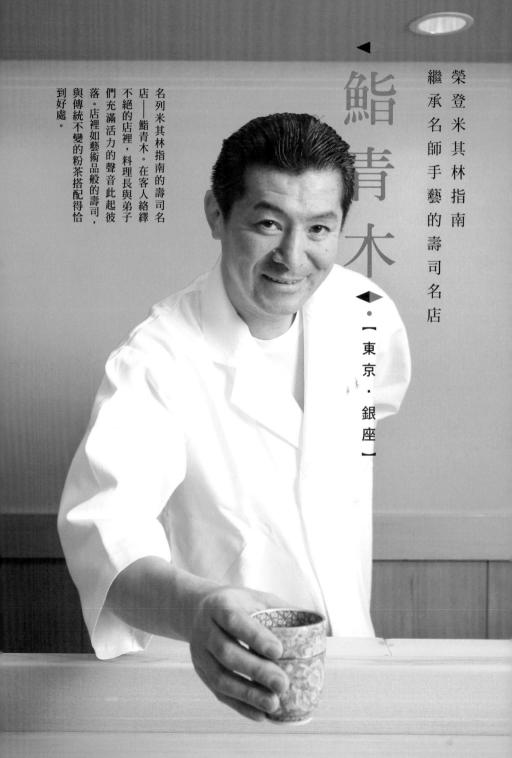

榮登米其林指南

繼承名師手藝的壽司名店

鮨 青 木 ‧【東京‧銀座】

名列米其林指南的壽司名店——鮨青木。在客人絡繹不絕的店裡，料理長與弟子們充滿活力的聲音此起彼落。店裡如藝術品般的壽司，與傳統不變的粉茶搭配得恰到好處。

可凸顯食材味道的粉茶
是最適合壽司店的選擇

「鮨青木」的第一代老闆曾於銀座知名壽司店「中田」學習多年，後來獲得師傅的認可，於昭和47年（一九七二）在京都開了分店。昭和61年（一九八六）回到東京，以「鮨青木」為名創立新店。如今由兒子、也就是第二代傳人青木利勝繼承老舖事業。

「壽司店最重要的是掌握客人吃食的節奏，就連茶也不能一下子端上桌。其中粉茶有著十足的茶色與茶香，是最適合壽司店的茶種。」青木利勝表示。

壽命店的茶具有清爽口腔的作用，好讓客人能品嘗到下一個壽司食材的美味。換言之，因為茶好喝，才能凸顯食材的美味。

店內裝潢時尚優雅。備用桌椅座位，但最受歡迎的仍舊是可欣賞師傅在面前捏壽司的櫃檯席。老闆與手下師傅充滿活力的聲音此起彼落，可以感受到店裡朝氣十足的氛圍。

DATA

鮨 青木
すし あおき

東京都中央區銀座 6-7-4 銀座高橋大樓 2F
TEL／03-3289-1044（需預約）
營業時間／12:00 ～ 14:00、17:00 ～ 22:00、週六、日 12:00 ～ 14:00、17:00～22:00
定休／無　http://www.sushiaoki.jp/

對 湯 吞 的 深 厚 堅 持

繪有符合壽司店傳統圖樣設計、
象徵鮨青木的湯吞。

清水燒

鮨青木的湯吞使用的是京都
代表性傳統工藝的清水燒，
看得出第一代老闆於京都開
業「中田」的足跡。細緻描
繪的圖樣，展現宛如象徵京
都文化的華麗。如今店裡使
用的湯吞，正是創業當初所
留下來的，可以說象徵著鮨
青木的歷史。

右）櫻煮章魚。熬煮至軟嫩的章魚，刷上甜醬汁一起
品嘗。左）一人分招牌握壽司。青瓷器皿襯托著美麗的
握壽司，食材新鮮當然不在話下，味道更是絕品。

鮨青木愛用的日本茶

鮨青木使用的是最適合壽司店的粉茶，
其中尤其鍾愛「魚河岸銘茶」。

魚河岸銘茶　粉茶

鮨青木提供的茶，是築地「魚河岸銘茶」的粉茶。由自家茶廠自行製造販售，
因此茶葉非常新鮮。當然，由於位於築地，買魚貨的同時就能順便買茶。
粉茶必須以滾水一口氣快速沖泡。鮨青木的老闆娘也喜歡喝茶，自己也研
究茶葉，並調配各種茶。據說她曾以食物調理機將茶葉絞碎，試著自己做粉
茶，但終究比不上魚河岸銘茶的粉茶。因此一直到現在，魚河岸銘茶的粉
茶仍是鮨青木始終如一的選擇。

茶是餐桌上的常客，
不過，茶究竟從何而來呢？

日本茶的起源

茶的起源，
可以追溯到西元前 3400 年左右的古中國《茶經》，
之後中國茶渡海傳入日本，成為日本茶的起源。

攝影＝喜多惠美

《茶經》（茶鄉博物館藏）

由禪師自中國帶回
作為藥用的茶

茶的原產地為中國，據說是日本在當地茶葉的起源。

傳在九世紀時，才由遣唐使將茶帶回日本。根據古中國的《茶經》記載，西元前三千四百年左右，一個四處尋找藥草、名為神農的神祇，就是以茶作為解毒之用。

到了唐宋時代，一般人會將茶葉以藥碾子磨成粉來喝。這種抹茶粉是當時的主流。這種喝法後來之所以遍及日本，全靠宋帝國時代，日本榮西禪師為了修習臨濟禪遠渡、歸國時將茶葉也帶回了日本。之後，他將茶樹種子送給了京都栂尾高山寺的明惠上人。明惠上人便利用這種子在寺院裡開闢了茶園。這可以說是日本在當地茶葉的起源。

於高山寺種植茶樹的榮西，除了致力於推廣品茶之外，也寫了一本《喫茶養生記》。這本書後來獻給了源實朝，從此開啟了武士階級喝茶的習慣。

日本現在最大的茶葉產地是靜岡縣，但靜岡茶葉的開啟，與宇治、八女等由歸國禪師自中國帶回茶葉開墾種植的起源完全不同。明治時期，因版籍奉還而失去工作的幕府舊臣，回到牧之原台地開墾，

開始種茶。之後大井川開放行船，失業的川越人足於是也加入牧之原開始的開墾。就這樣，集結人數愈來愈多，牧之原開始成為日本最大的茶園。牧之原台地開始種茶之後，範圍很快地急速擴張，如今靜岡的茶葉產出，已經占全日本茶葉產量約一半左右了。

日本童謠〈ずいずいずっころばし〉歌詞所唱的，正是往返江戶與京都之間的御用茶搬運隊伍「御茶壺道中」。／茶鄉博物館

原為藥用，
由禪師傳入武士、
爾後遍及庶民的
日本茶

茶葉包裝在設計上大多非常傑出，就像日本酒或威士忌的酒標一樣，光是欣賞也別有樂趣，作為收藏非常有意思。／茶鄉博物館

「宇治・上林記念館」收藏有描繪文化年間歡喜採茶情景的畫軸。館內另外也保存有《茶經》等資料。

茶的歷史年表

年代	事項
西元前約3400年	神農（傳說中的古中國皇帝）發現茶，作為藥用。
760年左右	唐代陸羽著作《茶經》。
805年	天台宗開創者最澄自唐帝國帶回茶樹種子，種植於比叡山。
815年	嵯峨天皇巡幸近江唐崎。梵釋寺之大僧都永忠為天皇煎茶奉獻。
1191年	榮西禪師自宋帝國歸國，將帶回的茶樹種子贈予栂尾高山寺明惠上人，開始種茶。
1214年	榮西著作《喫茶養生記》。
1214年	聖一國師（辨圓）自宋帝國帶回茶樹種子，種植於足久保（現靜岡縣）。
1406年	八女茶創始者榮林周瑞禪師自明帝國帶回茶樹種子，開始傳授八女茶製法。
1738年	京都永谷宗圓創立青製煎茶法（宇治製法）。
1835年	江戶茶商山本嘉兵衛研發種植出玉露。

保存茶葉的茶壺

1）御茶壺道中所使用的茶壺與茶道具／宇治・上林記念館／茶鄉博物館。2）舊時的茶葉廣告單／茶鄉博物館。3）室町時代「一杯一錢」的賣茶人模型。

年份	事件
1853年	培里來航，向日本提出開國要求。
1858年	日美簽定神奈川條約、日美友好通商條約。
1859年	橫濱港開港。蠶絲與茶葉開始輸出海外，直到明治初期。
1867年	明治維新開始。
1869年	舊德川武士開始於牧之原台地開墾，種植茶樹。
1872年	明治5年，鹿兒島縣知覽開始開墾山林種茶。
1875年	狹山製茶會社（狹山會社）成立。
1898年	埼玉縣高林謙三研發出高林式茶葉粗揉機。
1908年	靜岡縣杉山彥三郎研發種植出優良茶葉品種「藪北」。
1925年	八女茶於全國日本茶品評會上確立名稱。
1969年	福岡縣以全縣事業的角度，開始開墾八女中央大茶園。

品嘗美味好茶！

以日本茶
休息片刻

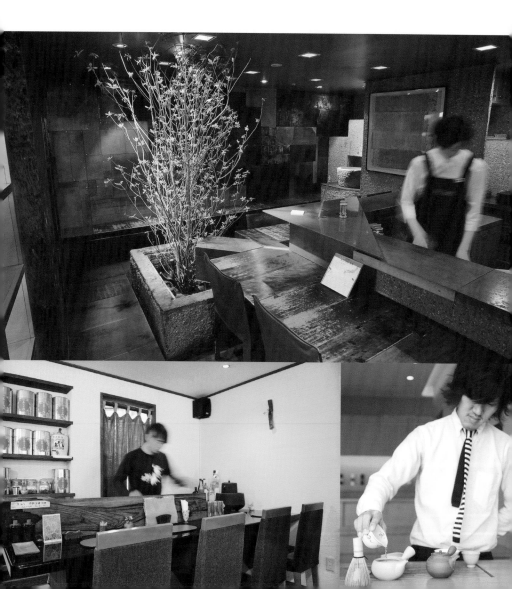

放鬆休息時，總會想來上一杯日本茶。但日本茶種類繁多，不少人其實不知從何選起。這時候只要找一家熟知日本茶的店家，一定就能找到符合自己喜好的茶。

攝影＝大藏俊介、是枝右恭、梁瀨岳志

以日本茶
休息片刻

Area
銀座

01

茶之葉

松屋銀座店

DATA
茶之葉 松屋銀座店
茶の葉 松屋銀座店

地址／東京都中央區
銀座 3-6-1
松屋銀座本店 B1
TEL ／ 03-3567-2635
營業時間／10:00 ～ 20:00
（L.O.19:45）
定休／不定期
（隨松屋銀座店休）

在放鬆悠閒的空間中重新自我審視

在銀座受歡迎的名店
品味全日本的好茶

「茶之葉」是在銀座開店約30年的老茶舖,多年來深受許多人愛戴,不少人甚至是從開店當初就一直是店裡的老主顧。

「茶之葉」的經營理念十分單純,就是「希望提供顧客茶葉最原始自然的味道」。基於這個原則,店裡的茶葉特色是沒有經過任何調配,全是可展現產地特色的「荒茶」。

店裡的另一個特色,是僅以靜岡、宇治與鹿兒島為主的煎茶,就多達約20種。每到4月下旬新茶的季節,店裡就會擠滿期待已久的顧客。也只有在這裡,才品嘗得到有著現摘鮮度的新鮮新茶。

店裡使用的是自製的茶器,以簡約好用的陶器為主。這裡也提供茶器選購,各種符合店內氛圍的雅緻茶器應有盡有,光是挑選也別有一番樂趣。

推薦好茶

有明 深蒸煎茶

鹿兒島有明產。與玉露一樣採覆下栽種,製茶過程無多餘程序,完整呈現茶葉最原本的鮮味,味道溫潤而富深韻。

宇治童仙房 煎茶

京都相樂郡產。取自京都南部童仙房地區的在來種茶樹,以有機方式栽種,數量十分稀少。香氣尤其十足。有著溫和的口感與在來種的強烈風味。

Area
築地

02

築
地
丸
山

壽月堂

DATA

築地丸山 壽月堂
つきじまるやま　じゅげつどう

地址／東京都中央區
築地 4-7-5
築地共榮會大樓 1F
TEL ／0120-088-417
營業時間／9:00 ～18:00
定休／週日、國定假日
http://www.
maruyamanori.com

採買魚貨順道來喝杯美味好茶

在喧鬧築地的一角 以茶與甜點放鬆片刻

「壽月堂」是創業於一八五四年的海苔老舖「丸山海苔店」所創立的茶葉品牌，在築地已立足十餘年。店裡以販售茶葉為主，另外也規劃部分空間提供品嘗美味好茶。

「壽月堂」的茶葉全是精通茶葉的負責人嚴選靜岡為主等主要產地的茶葉，以講究的深蒸製法與調配方法，創造出壽月堂獨特的味道。店內煎茶以靜岡縣掛川的深蒸茶為主，另外加入柚子乾做成柚子煎茶等各種季節商品，十分受歡迎。店裡提供品嘗的包括招牌商品「特選壽月」，

右）店裡區分為商品販賣部，與只有吧檯的品茶部。左）以「透過茶宣揚日本文化」為理念，2008年於巴黎創立日本茶專賣店。不時透過展示活動與茶會等來宣傳日本文化。

在內等四種煎茶，以及焙茶、玉露、抹茶等。另外亦有許多甜點，也絕對不能錯過。

推薦好茶

特撰 壽月 煎茶

壽月堂招牌商品，選用每年4月下旬茶葉最美味的季節所採收的一番茶，以能夠展現茶葉原始風味與鮮度的深蒸法製成。溫和的香氣與淡淡的澀味與甘甜，搭配得十分協調

柚子煎茶 煎茶

嚴選有機栽培茶葉，搭配高知縣的天然柚子皮果乾。可以品嘗得到清爽的香氣與淡雅的風味。加入抹茶一起沖泡可以帶出茶葉淡淡的甘甜。

Area
藤澤

03

茶來未

DATA
茶來未
ちゃくみ

地址／神奈川縣
藤澤市遠藤 2526-25
TEL／0466-54-9205
營業時間／10:00 ～ 18:00
定休／無
http://www.chakumi.com/

由茶師掌店的正統日本茶專賣店

透過最正統的與茶一期一會
發現自己的喜好

世界綠茶大賽最高金賞，以及日本包裝設計大賽，技術備受肯定。

秉持著「希望可以讓更多人瞭解日本茶的美味，輕鬆享受日本茶」的想法，「茶未來」創立於二〇〇八年。

「茶未來」由茶師佐佐木先生親赴日本各產地茶園挑選荒茶原料，於店內附設的自家製茶廠，以他自行研發的12微細分類製茶法，細心地製作成各種茶葉。佐佐木先生表示，自己偶爾也會在店內聽取顧客意見，並反映在製茶之中。店裡招牌商品「ぱちり」（PACHIRI）、「そんならば」（SONNARABA）、「むかんしん」（MUKANSHIN）榮獲二〇一三

右）茶未來一直以來都是在自家製茶廠進行烘焙製茶，開發符合現代人味覺的全新日本茶。左）附設製茶廠的直營店舖，不僅有各種品種與產地的茶葉，也有來種與半發酵茶供選購。

推薦好茶

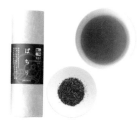

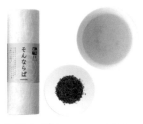

ぱちり（PACHIRI） 深蒸煎茶

使用靜岡縣掛川新茶。獨特的命名取自濃厚韻味令人眼睛為之一亮。茶葉、根部、茶莖各自烘焙後混合，展現甘甜與香氣。

そんならば（SONNARABA） 煎茶

使用靜岡縣天龍產茶葉，在日夜溫差大、高海拔的天龍地區，以有機栽培種植。花香般的香氣為一大特徵。風味清爽淡雅，適合喜歡喝茶的人。

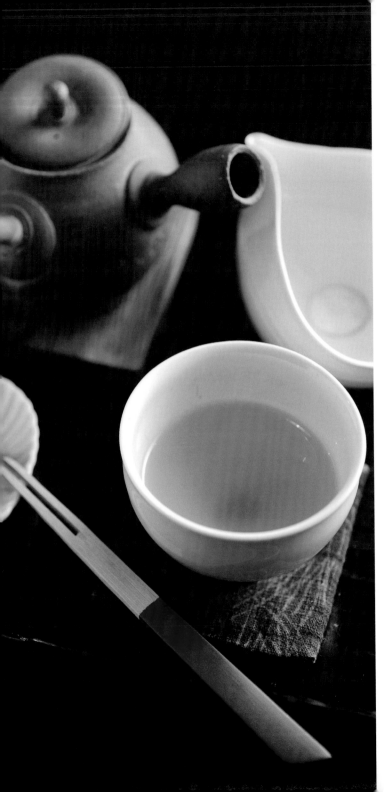

Area
高田馬場

04

茶茶工房

DATA

茶茶工房
茶々工房

地址／東京都新宿區
西早稻田 2-21-19
TEL ／03-3203-2033
營業時間／12:00 ～ 22:00
（ L.O. ）
定休／週日、國定假日
http://chachakoubou.com/

讓人感覺回到家的溫暖招待

**在充滿手作氛圍的空間
享受有益身心的茶**

「茶茶工房」的招牌是個鐵瓶圖樣的可愛標誌。在昭和初期民宅改裝而成的店內，散發著溫暖的氛圍，令人身心放鬆。這裡所提供的茶全是無農藥有機栽培，嚴選九州、靜岡、京都的茶葉，直接向茶農進貨。更提供各種針對免疫、花粉症的茶，以及舒心睡前茶、健康香草茶等。另外，這裡的茶泡飯、甜點、輕食、菜單，以及店裡所販售的日式雜貨等，全出自老闆相澤小姐之手。這些充滿溫柔細心的物品，營造出店裡洋溢的溫暖氛圍。

這裡晚上也提供燒酎兌綠茶或抹茶的飲品，是另一種不一樣的享受。

右）奶油善哉（加了麻糬的紅豆湯）。這裡的甜點為了搭配茶品嘗，口味都十分優雅。
上）茶茶工房不僅有日本茶，也提供紅茶與香草茶，全都堅持無農藥有機栽培。

推薦好茶

天雅 深蒸煎茶

鹿兒島縣薩摩半島產。茶葉生長於豐富的自然環境中，有著符合風土的強烈風味與甘甜。香氣、苦味、甜味協調，讓人一喝便愛上。

井川茶 煎茶

靜岡縣產。茶葉產地來自大井川上游日夜溫差大的山區，因此有著冠茶的深韻風味。以低溫熱水沖泡，含上一口茶湯，溫和的鮮味立刻在口中散開。

以 日 本 茶
休 息 片 刻

Area
下北澤

05

つきまさ

下北澤店

DATA
つきまさ
TSUKIMASA

地址／東京都世田谷區
代澤 5-28-16
TEL ／ 03-3410-5943
營業時間／11:00 ～ 21:00
定休／週三
http://www.
tukimasa-simokita.com/

在推廣日本茶上多有成就的日本茶品茶先驅

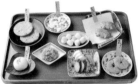

上）隨茶附送的茶點選擇多達7、8種。下）自開店當初就一直深受歡迎的招牌甜點──抹茶凍。有著淡淡的抹茶香氣，甜度低，味道優雅。富彈性的口感讓人一吃上癮。

對推廣日本茶魅力的熱忱無以可擋

「つきまさ」是擁有30年以上歷史、品味日本茶的先驅茶舖。擁有日本茶講師資格的店長岩井先生，希望將日本茶更深入一般人的生活中，因此不時會在店裡舉辦「兒童日本茶教室」，或是以如何沖泡美味日本茶為主題的講座，致力於推廣日本茶的魅力。

店裡隨時提供煎茶、抹茶、玉露、焙茶、番茶、玄米茶等約25種不同的茶葉。另外像是酥油茶與白蘿蔔番茶等別處看不到的特殊茶，也只有在這裡才品嘗得到。

店裡一年四季都會提供具有季節風情的茶葉組合，例如春天有櫻花組合，新茶季節有新茶組合等，也是在這裡品茶的樂趣之一。

推薦好茶

星野綠秘園　玉露

福岡縣八女產。茶葉深綠帶光澤，濃郁的鮮味為一大特徵。建議以低溫熱水沖泡，避免破壞鮮味。一入口，濃稠的甘甜立即在口中散開。

つきまさ・玉綠茶　煎茶

靜岡縣產。特色為茶葉外形呈圓球狀。屬於澀味淡、甜度優雅的煎茶，少了草腥味，深受許多人喜愛。

以 日 本 茶
休 息 片 刻

Area
池袋

06

品
茶
舖

福茶

DATA
品茶舖 福茶
お茶処 福茶

地址／東京都豊島區
東池袋 1-9-8 東葉大樓 2F
TEL／03-5958-2326
營業時間／11:30～19:00
（L.O.18:00）
定休／週一至週四
（如遇國定假日照常營業）
http://www16.
plala.or.jp/fukusa/

從手工甜點感受充滿親切感的日本茶品茶舖

老闆夫妻以親切的笑容
帶來心靈的幸福

「福茶」是由恩愛的水野夫妻倆一同經營。負責泡茶的是先生，水野太太則負責甜點製作，兩人共同擔負起整家店經營。推開店門，迎面而來的是他們親切的招呼與笑容。

店裡的茶有來自靜岡、福岡、宇治的煎茶、玉露與抹茶等，務必要搭配招牌的甜點一起品嘗。包括擅長料理的老闆娘為體弱多病的女兒所做的甜點在內，這裡的甜點每一道外觀都十分漂亮，且甜度溫和，非常適合搭配日本茶。店裡所使用的水果，幾乎全是老闆夫妻倆親自栽

種。店裡還有季節限定甜點，許多客人都是為此而來，看得出是家深受歡迎的品茶舖。

右）水野太太的老家在千葉擁有自己的果園，因此水野夫妻從三十年前就向老家租用園地種植水果。店裡的水果酒與果汁也全是自己製作。上）春天推出的甜點。季節甜點共有四種選擇，也可以與煎茶一起搭配。

推薦好茶

山城四季　玉露

京都府宇治產。沖入熱水，一股清香瞬間散發，令人感到放鬆。味道淡薄，清爽順喉，是一款人人都能接受的茶葉，在店裡也特別受歡迎。

朝宮　煎茶

滋賀縣產。嚴選溫差大的山區傾斜地茶葉製成，風味獨特，淡淡的澀味中帶甘甜，味道十分協調。

不一樣的品茶樂趣

體驗「鬥茶」遊戲

「鬥茶」在過去，甚至有人熱中到連房子與土地都拿來睹。
賭博雖然違法，但只要嘗試過鬥茶遊戲，
說不定就會完全陷入這充滿知性的深奧世界!?

學會鬥茶
增廣日本茶的見識

鎌倉時代所謂「鬥茶」
的知識性猜茶遊戲，其實
傳自宋帝國。後來南北朝
時代，武家公家階級開始
風靡這種將各產地茶葉集
結一起、品嘗猜茶的遊戲。

一開始，京都的茶稱為
「本茶」，以外的產地則為
「非茶」，以猜出兩者區別

為主。後來規則愈趨複雜，如今的玩法為一開始大家先試飲，隨後由依序交換擔任的出題者，為其他參賽者祕密沖泡茶葉，讓大家依序猜出茶葉名稱。這種方式的鬥茶可以一個人玩，多人一起玩更熱鬧有趣。所需道具有數種茶葉，以及可以觀察茶湯的白色湯吞。另外只需要再準備急須等一組泡茶道具即可。靜岡「真茶園」販售有整組的鬥茶用具，也可以用來進行鬥茶遊戲。鬥茶的玩法可以無限變化擴展，學會這種遊戲，可以增廣對日本茶的基本知識與見識，也是鬥茶的另一個樂趣所在。

DATA

日本茶 茜夜
日本茶 茜や

地址／東京都千代田區飯田橋 3-3-11 2F
TEL／03-3261-7022
營業時間／19:00～23:00（L.O.22:30）
定休／週六～一、國定假日
http://www.akane-ya.net/

方便的鬥茶組合

「真茶園」販售有方便進行鬥茶遊戲的「鬥茶組合」，內含急須1只、茶葉 3g×25 包、鬥茶遊戲規則說明書。
TEL／054-641-7189
http://www.shinchaen.com

不只是味道，茶色也很重要

鬥茶過去不僅風靡上流階級，甚至滲透到一般庶民之間，演變成帶有賭博性質的遊戲。甚至有人連房子與土地都拿來賭，使得最後連幕府都不得不頒布禁令。

驗鬥茶遊戲吧！

❀ 第一輪　❀ 第二輪　❀ 第三輪　❀ 第四輪

第一輪

記住全部5種茶的味道

所有人先品嘗

這次選用的茶葉為狹山茶、靜岡茶、宇治茶、八女茶、知覽茶等5種。先將茶葉放在碟子中，觀察茶葉色澤與香氣。之後沖泡茶葉給所有人品嘗，記住味道與茶色。

第二輪

各自猜測5種茶

每個人

就選靜岡茶當題目吧！

首先由茜夜老闆柳本小姐出題。出題者從5種茶葉選擇一種來沖泡，不能讓答題者知道。將泡好的茶分配給所有答題者品嘗並猜茶。也可以等到5個人都猜完後再公布答案，這種玩法也很有趣。

第三輪

出題

改由答題者

接著由第二輪沒有猜出正確答案的人出題。泡茶時只要遵守熱水溫度、萃取時間、沖泡方法與茶器等原則，每個人都能沖泡出各產地的特色。

第四輪

讓大家猜

一次沖泡全部5種茶葉

要沖泡了呦～

一次沖泡5種茶葉讓大家猜。每個人將答案寫在紙上，最後再公布正確答案。出題者只要自己沒有看答案，也能參與猜茶。

一起來實際體

八女茶味道甘甜……記下來！

茶葉的香氣也要記住

狹山茶的味道比較溫和

口感順喉……是狹山茶嗎？

靜岡茶？

啊～忘記這個味道是什麼了！

應該是這個吧！

這個味道是什麼？確認一下筆記！

正確答案事先就決定好

一定要全部答對！

是～那個嗎？應該沒錯！

FOOD DICTIONARY | NIHONCHA

「我喜歡泡茶時等待萃取的時間。」將茶葉放入急須，注入熱水，設定好計時器，茂木小姐放鬆似地笑著說。

「我從3歲就開始喝這款莖茶。」

據她表示，雖然是每天都會沖泡的茶，味道卻是每天都不盡相同。每天早上出門之前，她一定會在水壺裡裝滿泡好的茶帶出門。

「很多人可能都不知道，現在全日本到處都有推動『給茶據點』活動的茶舖。只要帶著自己的水壺前往這些店家，就能以一百～三百日圓的價格，請店家在水壺裡裝滿茶。」

對茂木小姐而言，茶是

「期盼
透過日本茶
看見大家的笑容。」

NO.
1

日本茶藝術家
茂木雅世
Moki Masayo

日本唯一的日本茶藝術家，活躍於日本茶相關活動。秉持著「希望年輕一代也能認識日本茶魅力」的想法，以全新的切入角度策劃、提出許多享受日本茶的不同方法。

每天生活中不可或缺的東西。不過對年輕一代的人來說，茶葉距離日常生活愈來愈遠，這也是不爭的事實。

「的確，有些年輕人只喝過市售的飲料茶。但正因為如此，當這些人透過活動喝到沖泡的日本茶時，不少人都會因為茶的美味而深受感動。」

為了讓不習慣喝茶的世代也能接受日本茶，茂木小姐舉辦了許多活動，做了各種嘗試，例如將日本茶與搖滾樂或藝術做結合等。她眼神中閃耀著興奮說：「我想打造一個有日本茶的全新世代風貌。」

以獨特方式享受日本茶的 2位日本茶茶癡

攝影＝是枝右恭、大藏俊介

只要有美味的茶，人人都會為之著迷。接著讓我們來一探兩位天天與日本茶相處的茶癡他們享受日本茶的方式。

日本茶品味方法

一

濃縮茶

取用大量茶葉，以少量微溫熱水慢慢萃取，使茶的鮮味緊緊濃縮。這種沖泡方式可凸顯茶葉個性，泡出濃厚的味道。「一開始先品嘗濃縮茶，瞭解茶葉個性之後，就會知道適合該茶葉的萃取時間與熱水溫度了。」

待湯吞裡的熱水冷卻至適溫之後，倒入急須。比起茶葉的量，熱水顯得非常少。

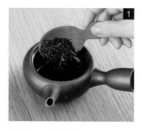

取茶匙1大匙的茶葉放入急須中沖泡。好喝的祕訣在於茶葉分量要多，不能太少。

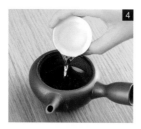

注入熱水，等待3分鐘。也就是取大量茶葉，以微溫熱水慢慢萃取。

在湯吞中注入熱水。水量約「10滴左右」最適當，大約是10cc。

等茶確實萃取後便完成。此時茶湯中緊緊濃縮著茶葉的鮮味，不僅味道濃厚，茶色也比較深。

將湯吞裡的熱水放涼。沖泡濃縮玉露最適當的溫度是50℃，差不多是手持湯吞不覺得燙的溫度。

口感溫順富深韻

二 —

千層綠茶

分3次萃取茶湯，展現茶葉的不同個性。比起一般的沖泡方式，這種萃取法的特色之一是，溫潤口感中喝得到明顯深韻。「倒入水壺長時間飲用的茶，比較適合以這種方法來沖泡，因為茶放再久也不太容易走味。」

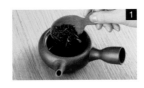

取茶匙1大匙的茶葉。準備約茶碗1碗（30cc）的熱水。

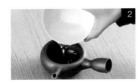

第1輪沖泡。在湯吞倒入⅓高度的熱水，等熱水冷卻至適溫後再倒入急須。

萃取時間1分鐘。第1次沖泡先帶出綠茶的優雅味蕾。

萃取完成後，將茶倒入湯吞。此時茶色尚淺。

第2次沖泡。將⅓湯吞的熱水倒入急須，萃取時間30秒。

完成萃取後，將茶倒入湯吞。第2次沖泡可以泡出茶葉豐富的味道。

第3次沖泡。將⅓湯吞的熱水倒入急須，萃取時間1分鐘。

完全萃取茶葉的美味，完成綠茶千層。

辻梅香園
特上莖茶
上味覺

茂木小姐從3歲喝到現在的山口縣辻梅香園的茶葉。茶莖部分經過嚴選，鮮味濃厚，後味清爽。

茂木小姐
最推薦的
日本茶！

＼ 後味清爽淡雅 ／

179

三 — 混合茶

自己調配不同茶葉，製作獨特的茶，也很有趣。照片中是以莖茶與釜炒茶 1：1 調配而成。也可以試著用其他喜愛的茶葉來混合調配。

以莖茶與釜炒茶調配出來的茶，有著莖茶的風味，加上釜炒茶的香氣，味道變得更豐富了。

四 — 直接食用茶葉

很多人認為，茶就是要以開水或熱水來沖泡出茶葉的味道。事實上，直接生吃酥脆的茶葉也很美味。這雖然是一種對茶葉的嶄新思考，但確實能直接品嘗到茶的鮮味。

不只能直接生吃酥脆的茶葉，沖泡過後的茶葉淋上檸檬醋醬油當沙拉吃，同樣很美味。

五 — 以冰塊萃取冰茶

茂木小姐最喜歡的冰茶沖泡方式，是以冰塊來萃取。用冰塊慢慢萃取，可以泡出茶葉濃厚的味道。這些創意全記錄在茂木小姐的創意筆記本裡。

以冰塊萃取冰茶，味道會變得深韻濃厚。方法是將茶葉與冰塊放入急須，再注入約 60cc 冷卻的熱水即可。

🍃 鍾愛的茶道具 🍃

這些每天喝茶不可或缺的道具，
全是茂木小姐花時間慢慢收藏、十分愛惜的物品。

> 茂木小姐
> 最愛的
> 茶道具

手掌大小的小湯吞。用來品嘗玉露等細細品味的茶葉。

裝著茶、隨身攜帶的水壺。「只要自備水壺，就能到各地的給茶據點買茶了。」

尺寸略小的急須。搭配品嘗玉露或濃縮玉露的小湯吞一起使用。

觸感溫暖的茶匙。有了這個，就能精準掌握茶葉的分量。

貼有和紙的茶罐，全購自吉祥寺的「おちゃらか」(OCHARAKA)。小圓罐造形正好適合用來隨身攜帶茶葉。

「我希望用自己的故事，讓更多人愛上日本茶。」

おちゃらか COREDO 室町店

史帝芬・丹頓
Stephane Danton

法國里昂出身。曾任職侍酒師與婚禮相關工作，後來在日本吉祥寺中道通創立了日本茶茶舖「おちゃらか」（OCHARAKA）。曾為 2008 年西班牙薩拉戈薩萬國博覽會日本館的日本茶贊助商，廣泛活躍於世界各地的日本茶相關活動。

DATA

おちゃらか COREDO 室町店
OCHARAKA COREDO MUROMACHITEN

地址／東京都中央區日本橋室町 2-2-1
COREDO 室町店 1- 地下 1 樓
TEL／03-6262-1505
營業時間／10:00 ～ 21:00

不只日本，更要讓全世界都認識日本茶的魅力

「工作時，我通常會以馬克杯沖泡冷了也好喝的番茶來品嘗。但是如果想要慢慢品味，選擇的還是煎茶。我喜歡可以回沖好幾次的茶葉，能品嘗到味道的變化。芋燒酎與番茶的搭配喝起來也很香、很美味。」

茶葉竟然有如此自由變化的喝法，實在令人驚訝。

「おちゃらか」所提供的茶大多產自靜岡縣川根，川根的茶葉特色是茶色淡薄，香氣卻十足且柔和。

「我通常會邊與茶農聊天邊幫忙，因為有他們的茶葉，才有今天的我。」

「おちゃらか」店裡的茶

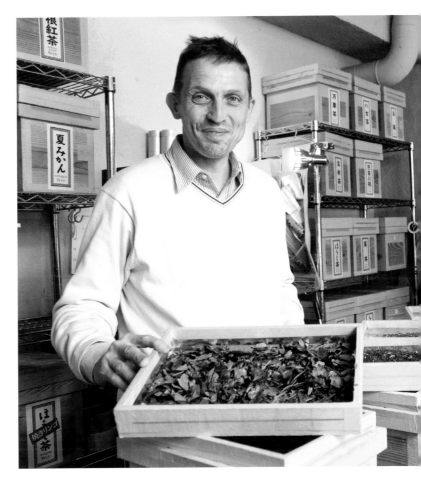

　「無論時代怎麼改變，食材的魅力永遠不會變。我們要做的，只是配合時代的改變來活用食材。我希望把日本茶的全新體驗帶給更多人，讓全世界都能認識日本茶的魅力。我還有很多讓人意想不到、充滿創意的點子吶！」

　丹頓的故事吸引了許多人，只要走訪一次，肯定會覺得「不懂日本茶實在太可惜了」。

葉，全是他數次走訪茶園、與茶農建立起情誼之後才獲得的好茶。或許正是這股對茶葉的堅持講究，成為「おちゃらか」受歡迎的原因。

品味日本茶的方法

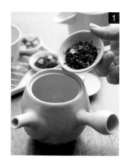

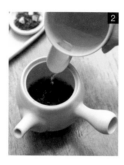

倒入湯吞1杯分量的熱水,蓋上蓋子燜蒸約2分鐘。

首先在事先溫好的急須中放入2小匙的茶葉(焙茶則是3小匙)。

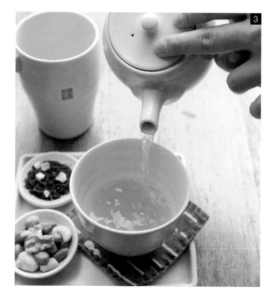

倒茶時訣竅是將急須裡的茶完全倒出,如此一來才不會影響到下一次回沖茶的美味。

一 品味香氣

說到紅茶或咖啡時,經常會聽到所謂的風味茶。在「おちゃらか」則是用綠茶來調配風味茶。在這裡,可以品嘗到約20種以焙茶為基底、添加季節風味的日本風味茶。例如與夏橘等水果調配而成的風味茶等,每一款都可以喝到獨特的香氣。

這是日本茶的全新體驗

二 — 以焙茶沖泡奶茶

將以焙茶為基底的風味茶（一般的焙茶當然也可以）泡成奶茶，也是另一種令人驚豔的喝法。好喝的訣竅是以小火慢慢煮。

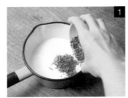

將冰牛奶 250cc，以及焙茶 2 大匙放入鍋中。

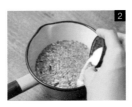

以小火慢慢煮泡，注意不要燒焦了。等到邊緣開始冒泡時，依喜好加入砂糖。

將煮好的奶茶倒入咖啡歐蕾碗。撒上些許粗磨胡椒增加風味。

三 — 冷泡綠茶

將以綠茶為基底的風味茶，用冷泡的方式慢慢萃取。泡出來的茶色清澈度高，有著美麗綠色。清淡的味蕾適合搭配料理，且適合所有人飲用，也是這種喝法的優點之一。

搭配
正式餐點
也很適合

1公升的水，搭配約10g左右的茶葉，放置常溫約3個小時，待茶葉展開後再冷藏便完成。將冷泡綠茶以高腳杯盛裝，適合搭配不論西式、日式或中式等任何餐點。

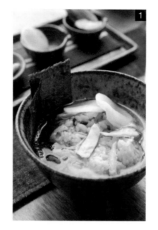

前兩次沖泡以一般喝茶的方式品嘗。第三次沖開始，就能慢慢喝到昆布的香氣。為昆布茶的特色之一。

昆布茶茶泡飯。食材簡單，不會造成腸胃負擔，可以大口大口品嘗。

四 —— 將茶活用於料理

品質好的茶，喝完之後還有許多可以運用的方法。例如茶葉渣可以拌桲醋醬油直接吃，或是墊在烤魚底下增添香氣等。

清爽的柑橘香

夏橘

綠茶與清爽柑橘果香的組合，味道淡雅，適合春夏品嘗。做成冷泡茶也很美味。

丹頓先生最推薦的日本茶！

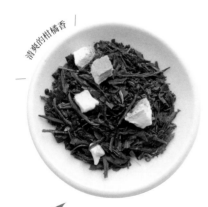

以 3 種調配而成

艾草茶

以川根的煎茶與紅茶，搭配艾草調配而成。有著淡淡的薰衣草與石楠香氣，是一款視覺與味覺雙重享受的日本茶。

丹頓先生最推薦的日本茶！

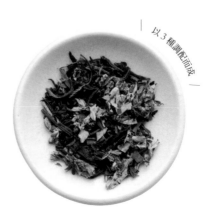

✺ 丹頓鍾愛的茶道具 ✺

以下介紹丹頓推薦的茶道具，
用來品嘗全新進化的日本茶最適合。

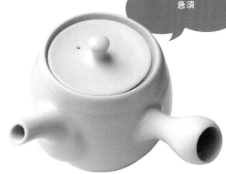

兼具傳統與時尚的
急須

在也提供川根紅茶的「おちゃらか」，也有
這種適合品味紅茶的茶杯與茶盤。不定
期由現居栃木縣的陶藝家竹之內太郎工
作室送來新作。

能夠完全將茶湯倒出的，還是這種造
形的急須。外形雖然傳統，圓滑的白
色設計，散發著些許時尚表情。

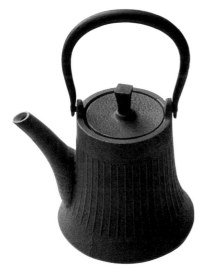

適合拿取的萬用
杯。比起杯身高
的寬口杯更具保
溫效果。用來品
味日本茶也很適
合。(taro-cobo)

品味以牛奶煮泡的茶時，
使用的是咖啡歐蕾碗。色
調柔和，外形簡約，也可
作為日常用。(taro-cobo)

這款萬用杯與左側的咖啡
歐蕾碗同屬 fuchi 系列，
杯緣處有色帶設計，也是
推薦的茶杯之一。(taro-
cobo)

南部鐵的鐵瓶。鐵質會讓熱水口感變
得更溫潤，最適合用來沖泡日本茶。
這只鐵瓶極富設計性，外形可直接放
置桌上。

日本茶辭典

【榮西】 えいさい

日本臨濟宗創始僧侶（1141～1215）。岡山縣出身，1168年赴宋帝國習佛。1187年第二次赴宋後，未能完成赴印度習佛的心願，於1191年回到日本。為日本傳入宋帝國的抹茶法，並將喝茶的習慣普及日本全國。著有《喫茶養生記》等。

【明惠】 みょうえ

鎌倉時代前期的華嚴宗僧侶（1173～1232）。和歌山縣出身，1205年，放棄周遊印度佛跡的念頭。受榮西贈予茶樹種子，種植於京都栂尾山的事蹟流傳至後世。

【藪北】 やぶきた

出生於靜岡縣安倍郡有度村（現靜岡市中吉田）的杉木彥三郎，在日本尚未有茶葉品種的觀念之前，於1908年為了尋找好的茶種而在日本全國四處奔走，帶回自認為優良的茶，自己開墾茶園種植，經過不斷錯誤嘗試後發現的優良品種。比起其他茶種更容易栽培，再加上作為煎茶的品質非常好，因此以靜岡縣為首，開始普及至日本各地，非常受歡迎。

【覆下栽培】 おおいしたさいばい

玉露、抹茶茶葉的栽種法。於茶葉採收前1～2週，以稻梗或是蘆葦簾覆蓋整片茶田，以遮蔽日照的方式進行栽種。

【發酵】 はっこう

茶葉的兒茶素成分因氧化酵素的作用，而產生氧化的現象。完全發酵的茶有紅茶。相對於此，日本茶幾乎都是未發酵茶，在製茶過程一開始透過加熱停止氧化酵素作用製成。

【殺菁】 さっせい

停止茶葉酵素作用的製茶步驟。日本茶根據殺菁的方式不同，分為透過蒸氣蒸菁的（一般淺蒸）煎茶、深蒸茶等，以及用大鍋焙炒的釜炒茶兩大類。

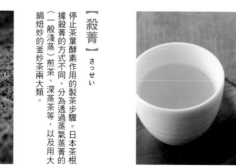

【後發酵】 あとはっこう

指茶葉經過加熱處理後的微生物發酵過程。屬於後發酵的日本茶有高知的碁石茶、德島的阿波番茶，以及富山的黑番茶等。

FOOD DICTIONARY | NIHONCHA

【荒茶】あらちゃ

採收後經過蒸菁、製茶程序的茶葉。外觀雜亂不一，無法作為商品販售。之後會再經過挑選、保存、烘焙等加工，成為各種茶葉商品販售。

【焙煎】（焙炒）ばいせん

焙茶在製作過程中，為了增添焙煎香氣，會在高溫焙炒茶葉。成品的外觀與味道會根據焙炒的程度，以及使用的茶葉部位與比例不同，而有所差異。

【抹茶】まっちゃ

取同玉露覆下栽種的茶葉製成。茶葉蒸菁後不經揉捻，直接乾燥製成碾茶。再用茶臼（石磨）磨成粉，便是抹茶。

【火入】ひいれ

指荒茶作為商品的最後一道加熱程序。除了可提升香氣之外，也能減低茶葉的含水量，提高保存效果。比起外形、更講究味道的狹山茶，便是以火入程序「狹山火入」而聞名。

【玉露】ぎょくろ

以頂級茶聞名，但事實上與煎茶是同樣的製法與茶樹，差別僅在於茶葉栽種方法不同。煎茶的茶葉是在日照下生長，而玉露則是以遮蔽日照的覆下栽種培育而成。由於採收前一直都採遮蔽日照的方式，使得茶的鮮味成分單寧增加，產生濃厚的風味。

【煎茶】せんちゃ

將採收下來的新鮮茶葉以蒸氣加熱，經過細心揉捻、乾燥製成的日本茶。蒸菁時間短的稱為〈一般淺蒸〉煎茶，蒸菁時間長的稱為深蒸煎茶。

【山茶】やまちゃ

煎茶的一種。相對於平地所種植的茶葉，山茶因栽種於山區而得名。茶田位於海拔300ｍ～800ｍ的地方，機械無法運入，因此全是採人力手工細心製成。產地以靜岡與高知最有名。

【碾茶】てんちゃ

京都宇治茶以碾茶為主流。所謂碾茶，就是抹茶的原料，也就是蒸菁後不經揉捻，直接乾燥而成的茶葉。碾茶完成後必須存放在壺或茶箱中，每次只取需要的分量，以茶臼（石磨）磨成抹茶。

【冠茶】かぶせちゃ

與玉露一樣，在固定時期遮蔽日照栽種，藉此培育出兼具煎茶的清爽與玉露濃厚鮮味的茶葉。

【深蒸茶】ふかむしちゃ

與（一般淺蒸）煎茶製法相同，依據蒸菁時間不同，時間較長的稱為深蒸煎茶。比起（一般淺蒸）煎茶，深蒸煎茶由於茶葉組織已被破壞，沖泡後纖維質會溶入茶湯中，使得茶色呈深綠色。適合喜歡茶葉韻味強烈的人飲用。

【玄米茶】げんまいちゃ

名稱雖然是玄米茶，實際上使用的並非玄米（糙米）。大多以炒過的白米混合茶葉製成。這股炒過的米香，正是玄米茶最正統的味道。以滾水沖泡香氣更好。

【番茶】ばんちゃ

取煎茶製作過程剩餘的較大成葉及硬莖部分，汆燙加熱製成的茶葉。番茶的製法、名稱及飲用習慣等，會因為地方不同而有所差異，非常有趣。沖泡時茶葉分量多，茶湯會帶有澀味。沖淡一點則仍可品嘗到香氣，十分美味。

【焙茶】ほうじちゃ

取煎茶製作過程剩餘的較大成葉或茶莖製成的番茶，或是等級較低的煎茶，高溫焙炒製成。透過焙炒會增加茶葉香氣，並有著獨特的焙炒香，口感清爽圓潤。適合不喜歡茶葉口感濃厚或帶有苦味的人。咖啡因含量少，不會對腸胃造成負擔，是優點之一。價格也相對平易近人，平時家裡可以備著幾種不同種類的焙茶，再依照場合區分品嘗。

【京番茶】きょうばんちゃ

焙茶的一種。在一番茶、二番茶的嫩芽採收結束之後，將已經成葉的較大茶葉以及茶莖摘下，蒸菁後不揉捻，直接乾燥製成茶葉。

【釜炒茶】かまいりちゃ

一如名稱，不經過蒸菁，而是入鍋焙炒的茶葉。這種製茶法與中國類似，主要以九州、四國的茶葉為多數。由於沒有經過蒸菁，不容易產生粉末，因此口感清爽為一大特色。

【一番茶】いちばんちゃ

指當年度採收的新芽，又名「新茶」。一般來說以八十八夜（立春之後第88日）的一番茶味道最好，格外珍貴。

【二番茶】にばんちゃ

一番茶（新茶）採收結束後，茶園便會開始準備二番茶的採收作業。一般來說一番茶最受歡迎，但也有人喜歡二番茶獨特的味道。市面上也有混合一番茶與二番茶的茶葉。

【茶罐】ちゃかん

買回來的茶葉，保存好大約可放一個月。保存容器以茶罐最適合。以材質來說，比起容易受溫度影響的白鐵，錫或銅製的最合適。此外，最好選擇蓋上蓋子時緊密度高、可完全緊閉的款式。

日本茶辭典

【水】みず

茶的成分有99％都是水。水如果好喝，茶也會好喝。最適合沖泡日本茶的水，其實就是一般的自來水。日本的自來水是不含鈣質的軟水，可釋放茶葉中的單寧成分，使得茶變好喝。但自來水中的石灰味道會影響茶的味道。現在市面上有許多快速去除水中石灰味道的商品，可多加利用。

【啜茶】すすりちゃ

九州八女地方所流傳的喝法，是品味玉露等頂級茶的方法之一。為了充分喝到茶葉原本的鮮味，以少量低溫熱水沖泡茶葉，只啜飲上層清澈的茶湯。可回沖數次，雖然味道會隨著沖泡次數愈來愈淡，但可以品嘗得到每一次回沖的味道變化。

【抗氧化作用】こうさんかさよう

與其他植物一樣，含有多種酵素。製茶一開始就會透過加熱停止酵素作用，因此最後完成的日本茶才得以保留漂亮的綠色。

抑制氧化的一種作用，對身體有益。一般都認為，抗氧化作用好的茶葉富含兒茶素與維生素E。

【茶色】（水色）すいしょく

茶葉萃取後呈現的茶湯顏色。茶色會隨著茶的溫度與茶葉用量而改變。一般來說，煎茶呈「金色透明」，透綠中帶有黃色。深蒸煎茶則呈深綠色。

【茶殼】（茶葉渣）ちゃがら

經過3次沖泡後的煎茶或玉露的茶葉渣，可搭配柴醬油或七味粉直接食用。茶葉富含膳食纖維，對排解便秘很有效。也可以用紗布裝裹茶葉渣，放入洗澡水中，以此借助茶葉的殺菌效果。據說對治療香港腳或疹子都很有效。

【冷茶】れいちゃ

煎茶或玉露沖泡冰茶最好的方法為：【1】急須中放入茶葉與少量熱水。【2】將冰塊放入熱水。【3】加水。【4】將泡好的茶倒入湯吞或玻璃杯中品嘗。比起一般以熱水沖泡的方式，這種方法茶葉使用分量較多，味道更清爽。

【單寧】てあにん

一種只存在於茶樹、椿樹與山茶花中，其他植物沒有的特殊胺基酸。覆下栽種的一番茶乾燥之後，大約含有約2％的單寧成分。除了可抑制咖啡因的興奮作用之外，也能抑制壓力造成的心跳加快與血壓上升，還有放鬆的效果。

【酵素】こうそ

生物體內與物質代謝相關的蛋白質。茶葉

191

FOOD DICTIONARY

日本茶

國家圖書館出版品預行編目資料

FOOD DICTIONARY 日本茶 / 枻出版社編輯部 著；
賴郁婷 譯
　- 初版 . -- 臺北市：大鴻藝術 , 2017.12
　192 面；15×21 公分 -- （藝 生活；20）
　ISBN 978-986-94078-7-8（平裝）

　1. 茶藝 2. 日本

　974.931　　　　　　　　　　106018494

藝生活 020

作　　　　者｜枻出版社編輯部
譯　　　　者｜賴郁婷
責 任 編 輯｜賴譽夫
設 計 排 版｜L&W Workshop

主　　　　編｜賴譽夫
行 銷 企 劃｜林予安
發　行　人｜江明玉
出 版、發 行｜大鴻藝術股份有限公司｜大藝出版事業部
　　　　　　　台北市 103 大同區鄭州路 87 號 11 樓之 2
　　　　　　　電話：(02) 2559-0510　傳真：(02) 2559-0502
　　　　　　　E-mail：service@abigart.com
總 　 經 　 銷｜高寶書版集團
　　　　　　　台北市 114 內湖區洲子街 88 號 3 樓
　　　　　　　電話：(02) 2799-2788　傳真：(02) 2799-0909
印　　　　刷｜韋懋實業有限公司
　　　　　　　新北市 235 中和區立德街 11 號 4 樓
　　　　　　　電話：(02) 2225-1132

2017 年 12 月初版　　　　　　Printed in Taiwan
定價 340 元　　　　　　　ISBN 978-986-94078-7-8

最新大藝出版書籍相關訊息與意見流通，請加入 Facebook 粉絲頁
http://www.facebook.com/abigartpress